中國碑帖名品 [六十七]

柳公權神策軍碑

上海書畫出版社

《中國碑帖名品》編委會

編委會主任
　　盧輔聖　王立翔

編委（按姓氏筆畫爲序）
　　王立翔　沈培方
　　胡傳海　孫稼阜
　　張偉生　馮　磊
　　盧輔聖

本册責任編輯
　　馮　磊

本册釋文注釋
　　俞　豐

本册圖文審定
　　沈培方

前言

中華文明綿延五千餘年，文字實具第一功。從倉頡造字而雨粟鬼泣的傳說起，歷經華夏子民智慧聚集、薪火相傳，終使漢字生生不息、蔚爲壯觀。伴隨著漢字發展而成長的中國書法，基於漢字象形表意的特性，在一代又一代書寫者的努力之下，最終超越其實用意義，成爲一門世界上其他民族文字無法企及的純藝術，并成爲漢文化的重要元素之一。在中國知識階層看來，書法是中國人『澄懷味象』、寓哲理於詩性的藝術最高表現方式，她净化、提升了人的精神品格，歷來被視爲『道』『器』合一。而事實上，中國書法確實包羅萬象，從孔孟釋道至各家學說，從宇宙自然到社會生活，中華文化的精粹，在其間都得到了種種反映，書法無愧爲中華文化的載體。書法又推動了漢字的發展，篆、隸、草、行、真五體的嬗變和成熟，源於無數書家承前啓後、對漢字美的不懈追求，多樣的書家風格，則愈加顯示出漢字的無窮活力。那些最優秀的『知行合一』的書法家們是中華智慧的實踐者，他們彙成的這條書法之河印證了中華文化的發展。

因此，學習和探求書法藝術，實際上是瞭解中華文化最有效的一個途徑。歷史證明，漢字及其書法衝破了民族文化的隔閡和時空的限制，在世界文明的進程中發生了重要作用。我們堅信，在今後的文明進程中，這一獨特的藝術形式，仍將發揮出巨大的力量。然而，在當代這個社會經濟高速發展、不同文化劇烈碰撞的時期，書法也遭遇前所未有的挑戰，這其間自有種種因素，而漢字書寫的退化，或許是書法之道出現踟躕不前窘狀的重要原因，因此，有識之士深感傳統文化有『迷失』、『式微』之虞。書法藝術的健康發展，有賴對中國文化、藝術真諦更深刻的體認，彙聚更多的力量做更多務實的工作，這是當今從事書法工作的專業人士責無旁貸的重任。

有鑒於此，上海書畫出版社以保存、還原最優秀的書法藝術作品爲目的，承繼五十年出版傳統，出版了這套《中國碑帖名品》叢帖。該叢帖在總結本社不同時段字帖出版的資源和經驗基礎上，更加系統地觀照整個書法史的藝術進程，彙聚歷代尤其是今人對不同書體不同書家作品（包括新出土書迹）的深入研究，以書體遞變爲縱軸，以書家風格爲橫綫，遴選了書法史上最優秀的書法作品彙編成一百册，再現了中國書法史的輝煌。

爲了更方便讀者學習與品鑒，本套叢帖在文字疏解、藝術賞評諸方面做了全新的嘗試，使文字記載、釋義的屬性與書法藝術造型、審美的作用相輔相成，進一步拓展字帖的功能。同時，我們精選底本，并充分利用現代高度發展的印刷技術，精心校核，原色印刷，幾同真迹，這必將有益於臨習者更準確地體會與欣賞，以獲得學習的門徑。披覽全帙，思接千載，我們希望通過精心編撰、系統規模的出版工作，能爲當今書法藝術的弘揚和發展，起到綿薄的推進作用，以無愧祖宗留給我們的偉大遺産。

上海書畫出版社

簡　介

柳公權，字誠懸，京兆華原（即今陝西省銅川市耀縣）人。憲宗元和三年（八〇八）中進士，歷經唐德、順、憲、穆、敬、文、武、宣、懿、僖十帝，官至太子太師，金紫光禄大夫上柱國河東郡開國公。咸通六年（八六五）卒，享年八十八歲，與其兄公綽同葬耀縣阿子鄉讓義村。清乾隆年間陝西巡撫畢沅於其墓前立碑，上書『唐太子太師河東郡王柳公權墓』。書法勁健遒逸，自成一家，世稱『柳體』。其楷書與顔真卿齊名，後世以『顔柳』并稱。對後世影響極大。

《神策軍碑》，全稱《皇帝巡幸左神策軍紀聖德碑》，崔鉉撰文，柳公權書，徐方平篆額。唐武宗會昌三年（八四三）立於皇宮禁地。楷書，行字數不確，碑石大小不明。碑文記録了回鶻汗國滅亡及安輯没斯來降等事，具有重要的歷史價值。此碑傳世僅宋代賈似道舊藏孤本，賈氏裝爲上下兩册，至清初時則僅存上册。至道光二十四年許瀚至陳介祺處借觀時，已發現第二十一開後佚失一開，計三十字。此碑爲柳公權六十六歲時所書，用筆遒勁，結構嚴整，乃其楷書中之代表作。本次選用之本爲國家圖書館所藏。

攤神以寶紀聖德碑

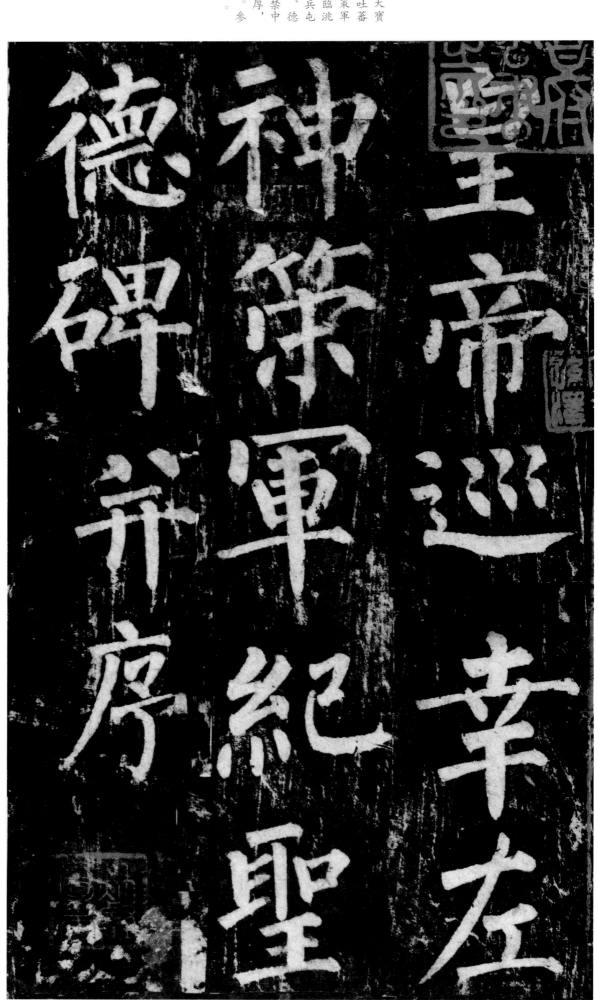

神策軍：唐禁軍之一。天寶中，隴右節度使哥舒翰破吐蕃時，令軍史成如璆建神策軍於臨洮西。安祿山亂起，臨洮陷，如璆令其將衛伯玉領兵屯陝州，復號神策軍。代宗、德宗時繼由宦官統領，並歸禁中定制，分左右廂，糧餉優厚，勢居諸禁軍上。唐亡始廢。參閱《文獻通考·職官十二》。

皇帝巡幸左／神策軍紀聖／德碑並序。

〇〇一

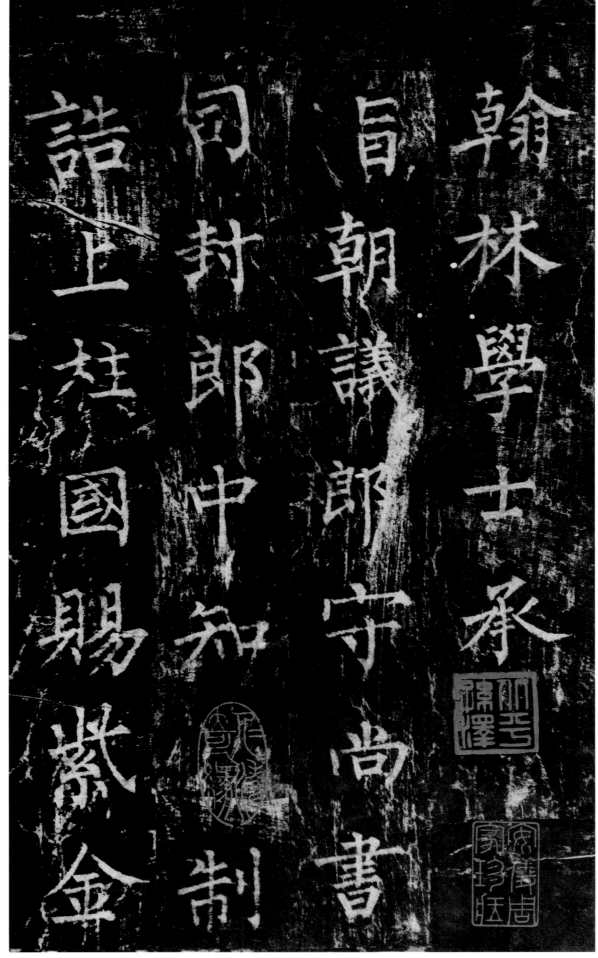

翰林學士承

旨朝議郎守尚書

司封郎中知制

誥上柱國賜紫金

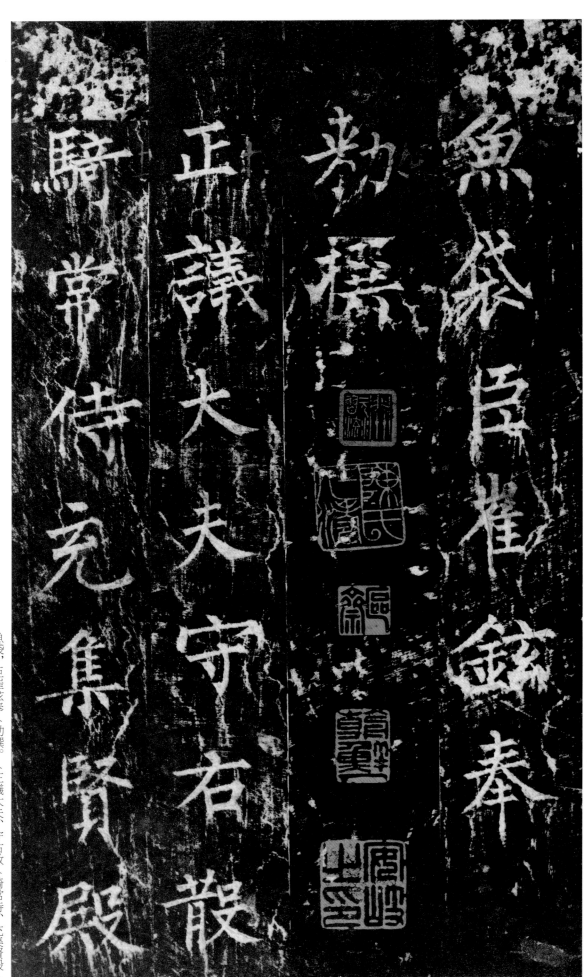

魚袋臣崔鉉奉

勅撰

正議大夫守右散

騎常侍充集賢殿

魚袋，臣崔鉉奉／勅撰。／正議大夫、守右散／騎常侍、充集賢殿／

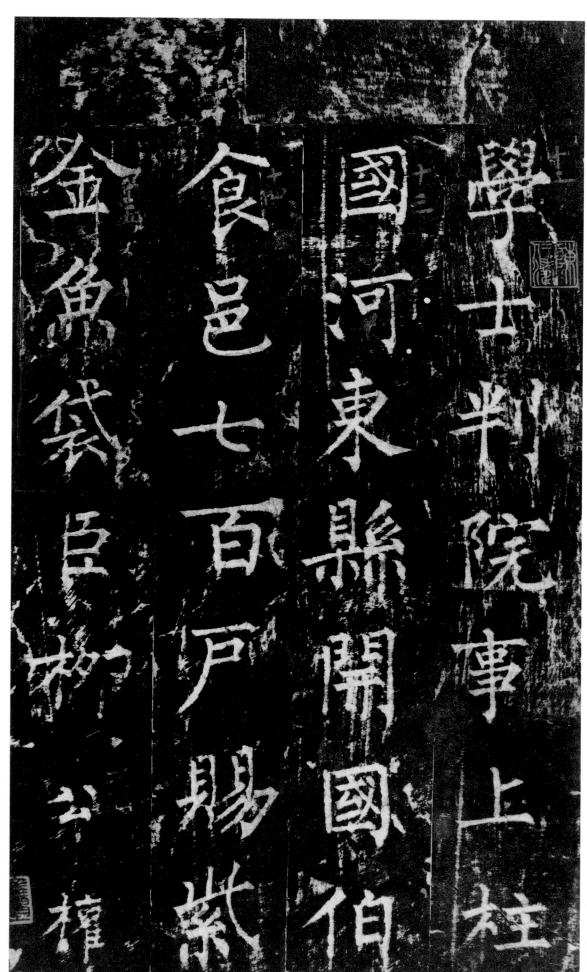

學士、判院事、上柱／國、河東縣開國伯、／食邑七百户、賜紫／金魚袋，臣柳公權／

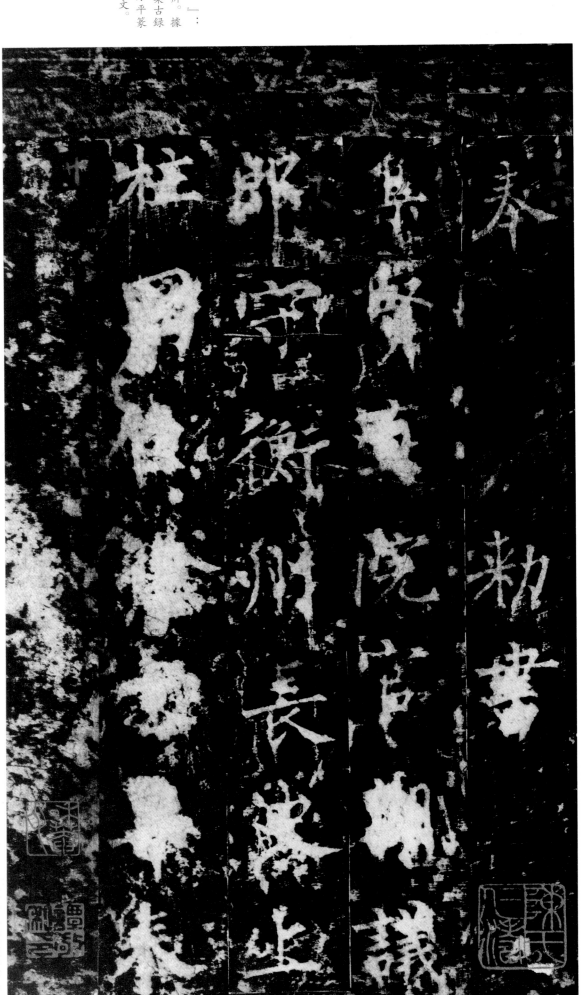

『臣（徐方平奉勅篆額）』：
此句在拓本中已殘泐難辨。據
《寶刻叢編》卷八引《集古録
目》有『集賢直院徐方平篆
額』之説，可補全此處碑文。

奉勅書。／集賢直院官、朝議／郎、守衡州長史、上／柱國，臣（徐方平奉勅篆額）。／

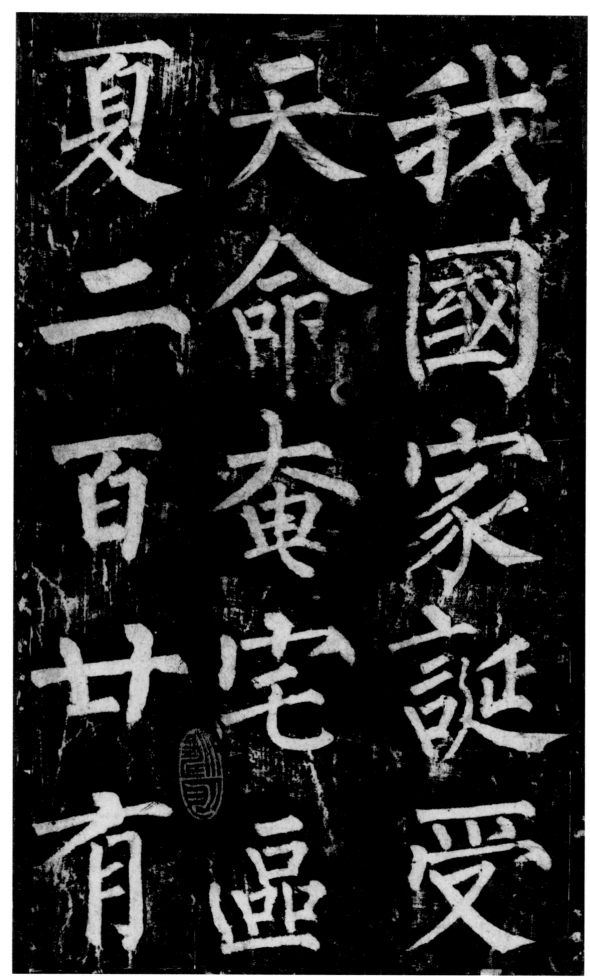

我國家誕受＼天命，奄宅區＼夏，二百廿有＼

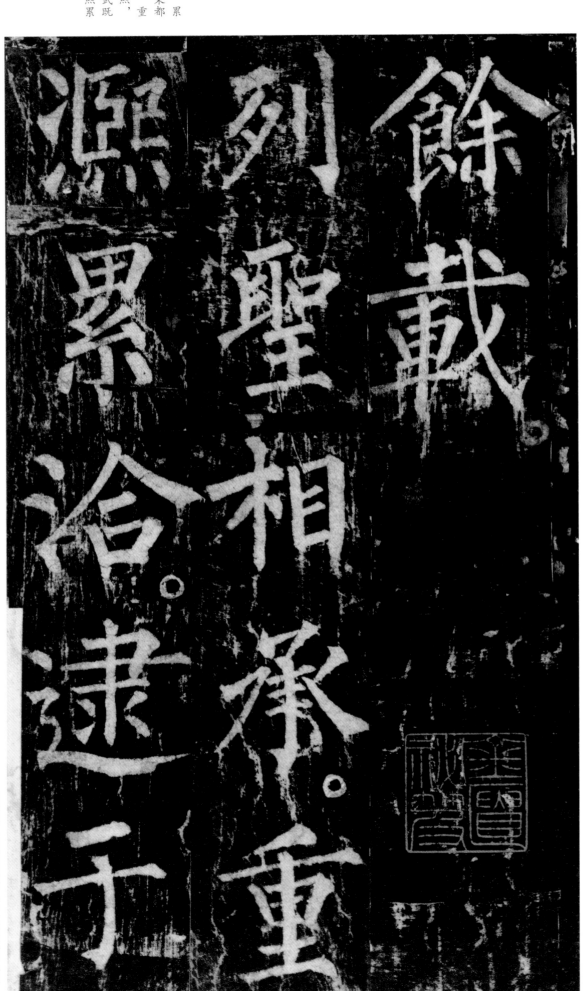

重熙累洽：前後功績相繼，累世昇平。《文選‧班固〈東都賦〉》：「至於永平之際，重熙而累洽。」張銑注：「熙，光明也；洽，合也；言光武既明，而明帝繼之，故曰重熙累洽也。」熙，古同「熙」。

逮：到，及。

餘載，／列聖相承，重／熙累洽，逮于／

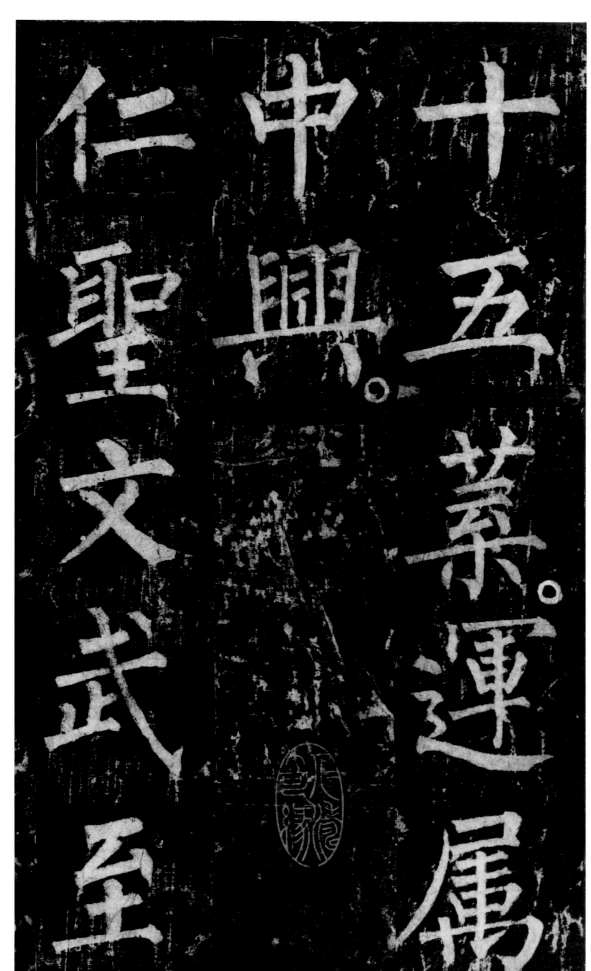

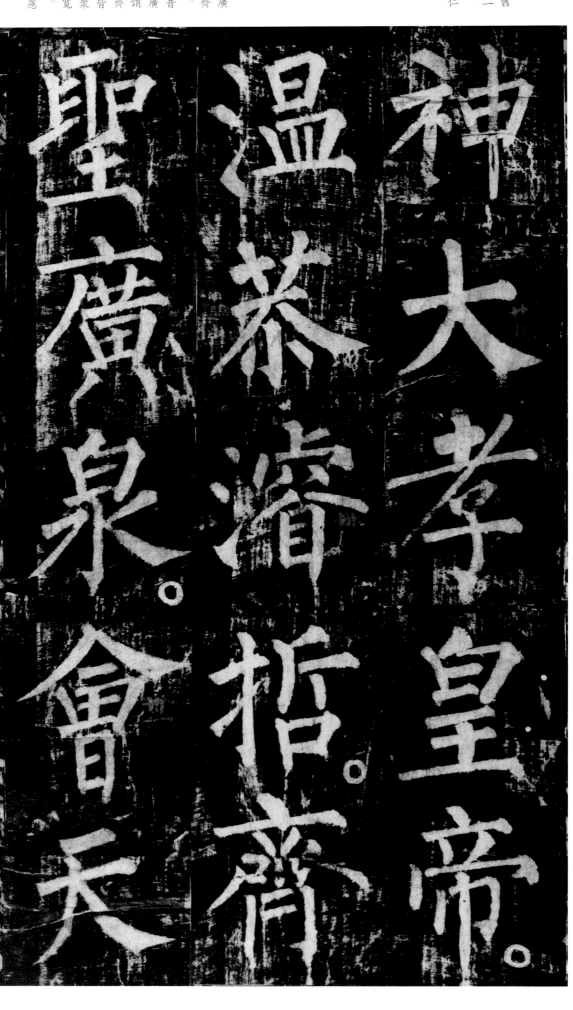

齊聖廣泉：本應作『齊聖廣淵』，避唐高祖李淵諱改。齊聖廣淵：指四種美好的德性。《左傳·文公十八年》：『昔高陽氏有才子八人……齊聖廣淵，明允篤誠。天下之民，謂之八愷。』孔穎達疏：『齊者，中也，率心由道，舉措皆中也。聖者，通也，博達泉務，庶事盡通也。廣也，寬也，器宇宏大，度量寬弘也。淵者，深也，知能周備，思慮深遠也。』

神大孝皇帝／溫恭濬哲，齊／聖廣泉。會天／

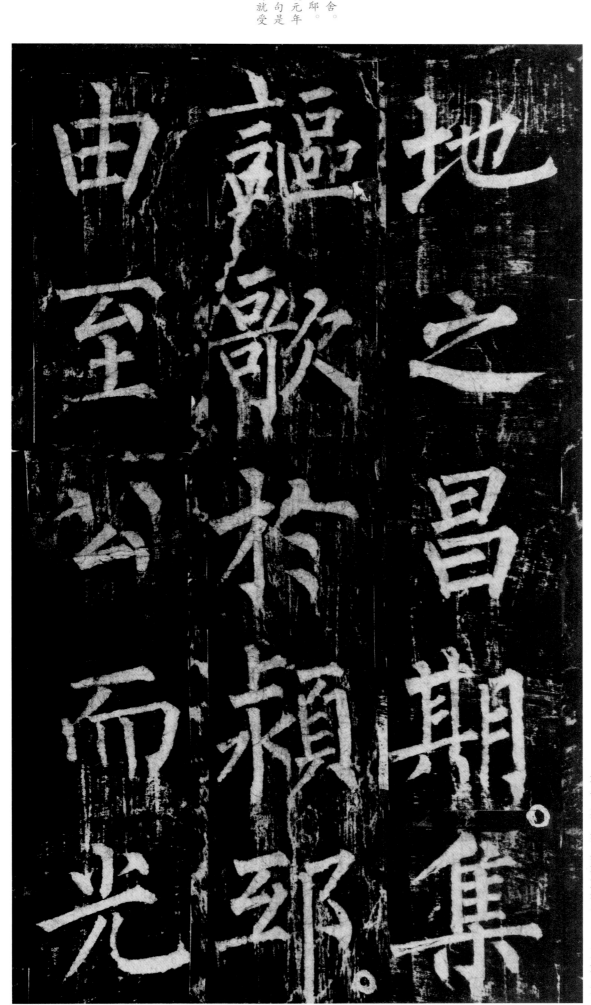

地之昌期，集／謳歌於潁邸。／由至公而光／

潁邸：潁王在京師的官舍。指諸侯王國在京師的官邸。按，唐武宗李炎曾在長慶元年（八二一）封爲潁王。此句是說武宗皇帝早在爲潁王時就受到天下人的讚美。

光符：符合，合格。

歷試：屢試，多次考驗或考察。

五讓：五次讓位。典出《史記·楚世家》：「昭王病甚，乃召諸公子大夫曰：『孤不佞，再辱楚國之師，今乃得以天壽終，孤之幸也。』讓其弟公子申為王，不可。又讓次弟公子結，亦不可。乃又讓次弟公子閭，五讓，乃後許為王。」

寶圖：象徵天命的圖錄。此指登皇位。

金鏡：比喻顯明的正道。《太平御覽》卷七一七引《尚書考靈曜》：「秦失金鏡，魚目入珠。」鄭玄注：「金鏡，喻明道也。」

符。歷試踰五

讓而紹登

寶圖。握金鏡

符歷試，踰五／讓而紹登／寶圖。握金鏡／

璿璣：古代以玉飾觀測天象的儀器。《尚書・舜典》：「在璿璣玉衡，以齊七政。」孔傳：「璿，美玉。璣衡，王者正天文之器，可運轉者。」孔穎達疏：「璣衡者，璣爲轉運，衡爲橫簫，運璣使動於下，以衡望之。是王者正天文之器。漢世以來謂之渾天儀者是也。」《後漢書・安帝紀》：「昔在帝王，承天理民，莫不據琁璣玉衡，以齊七政。」璿：同「琁」、「璇」。

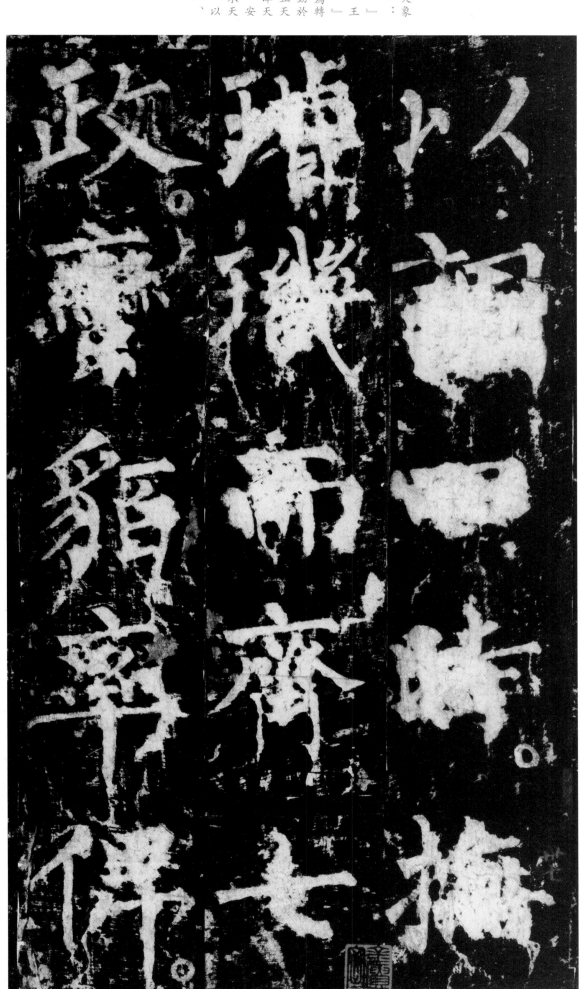

以調四時，撫／璿璣而齊七／政。蠻貊率俾，／

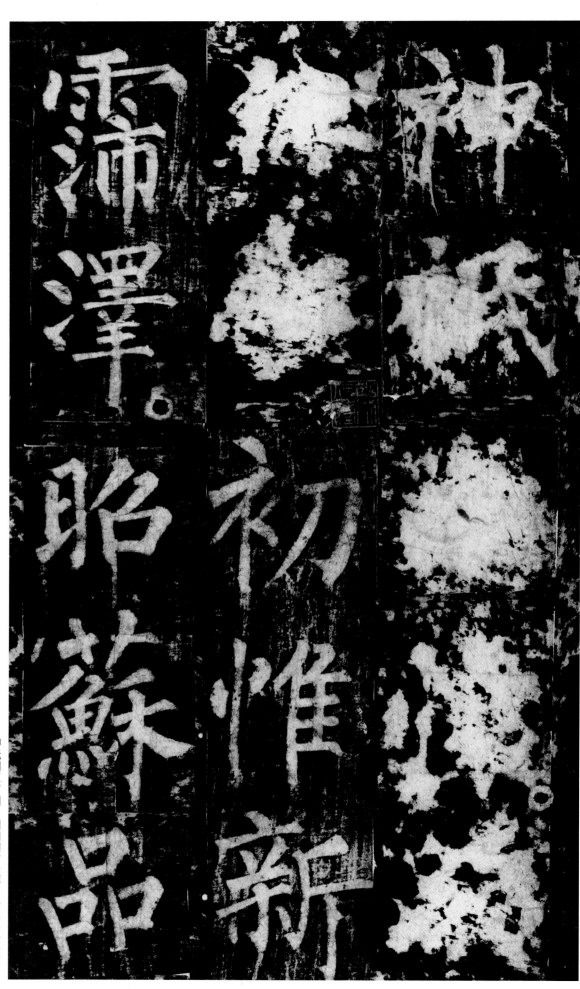

神祇□懷。□／□□初，惟新／霈澤。昭蘇品／

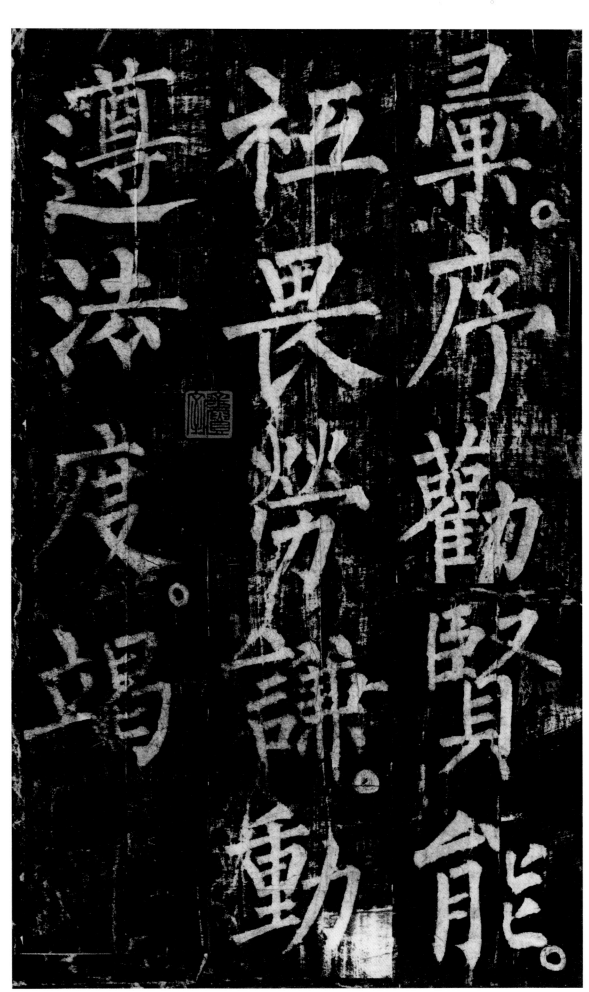

彙，序勤賢能。／祇畏勞謙，勤／遵法度。竭／

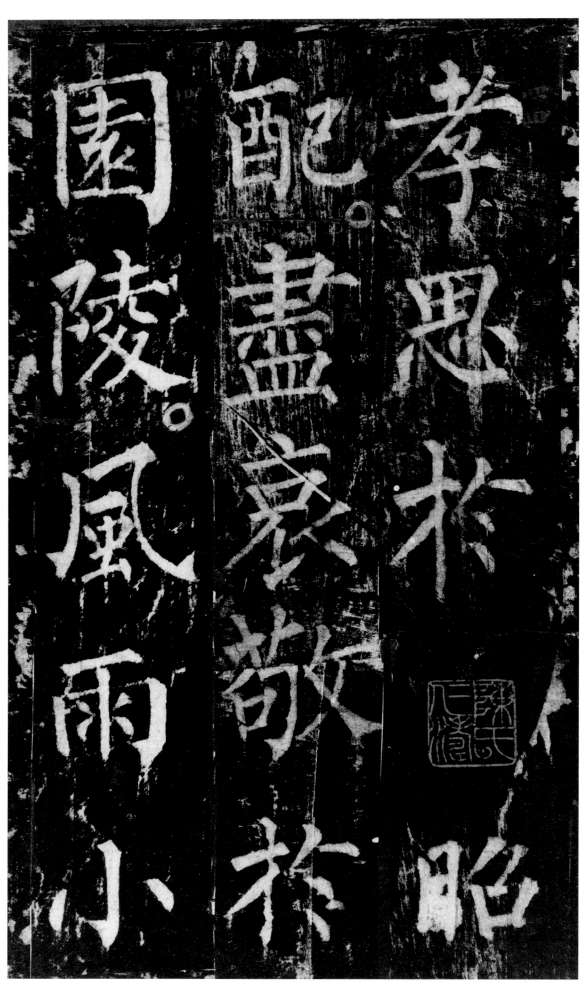

孝思於昭〈配〉，盡哀敬於〈園陵。風雨小〈

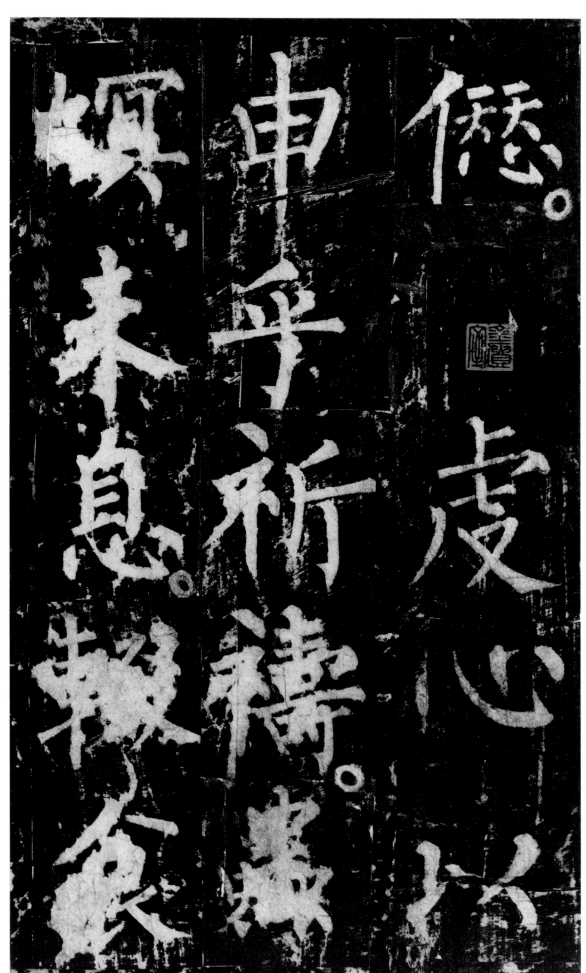

愆，虔心以／申乎祈禱：蟲／螟未息，輟食／

軫：傷痛，悲傷。

發揮典□：末字殘泐，似是
「著」字，或是「籍」字。發
揮典籍：表示崇尚文治儒教。
《資治通鑒》卷二一二：「今
天子獨延禮文儒，發揮典籍，
所益者大，所損者微。」

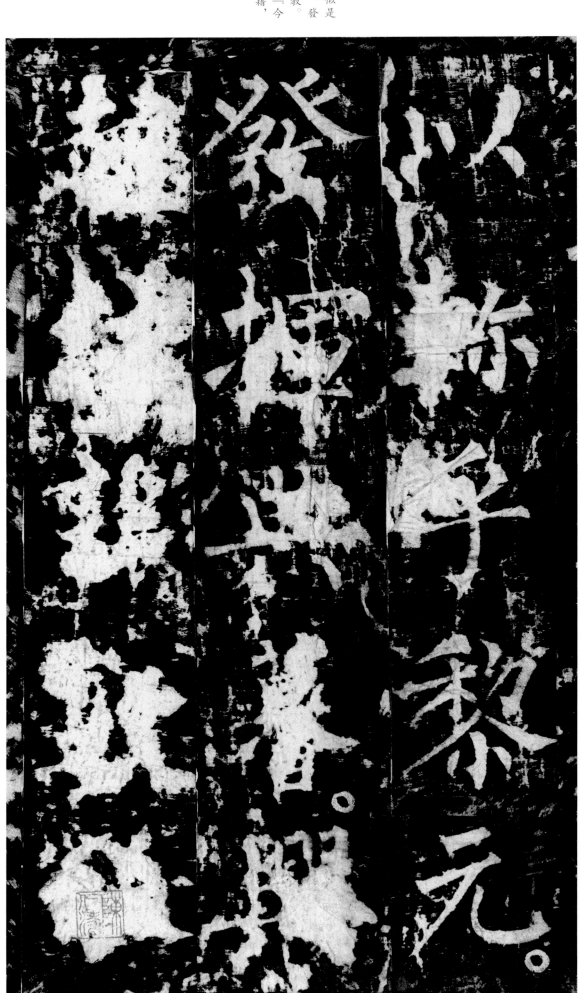

以軫乎黎元。／發揮典□，興／起□□。敦□／

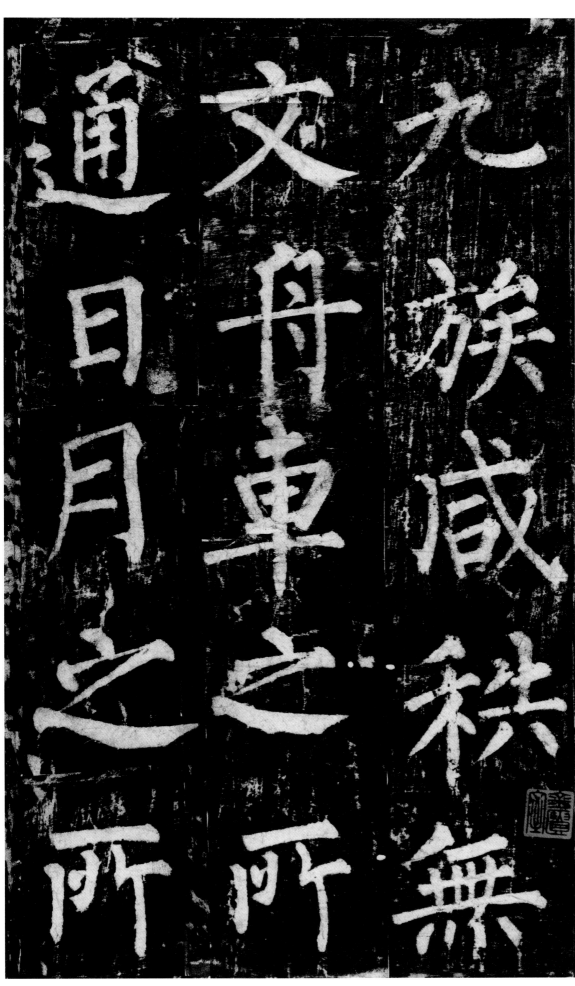

無文：混亂無序的狀態。語出
《尚書·洛誥》：『王肇稱殷
禮，祀於新邑，咸秩無文。』

九族，咸秩無／文。舟車之所／通，日月之所／

照莫不涵泳

至德被沐

皇風欣欣然

照，莫不涵泳／至德，被沐／皇風。欣欣然，／

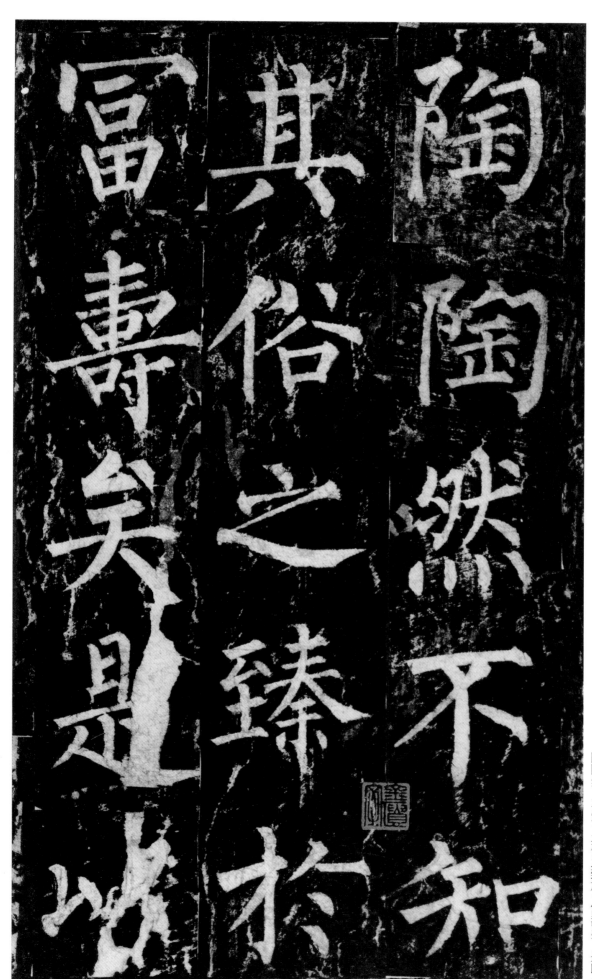

陶陶然，不知／其俗之臻於／富壽矣。是以／

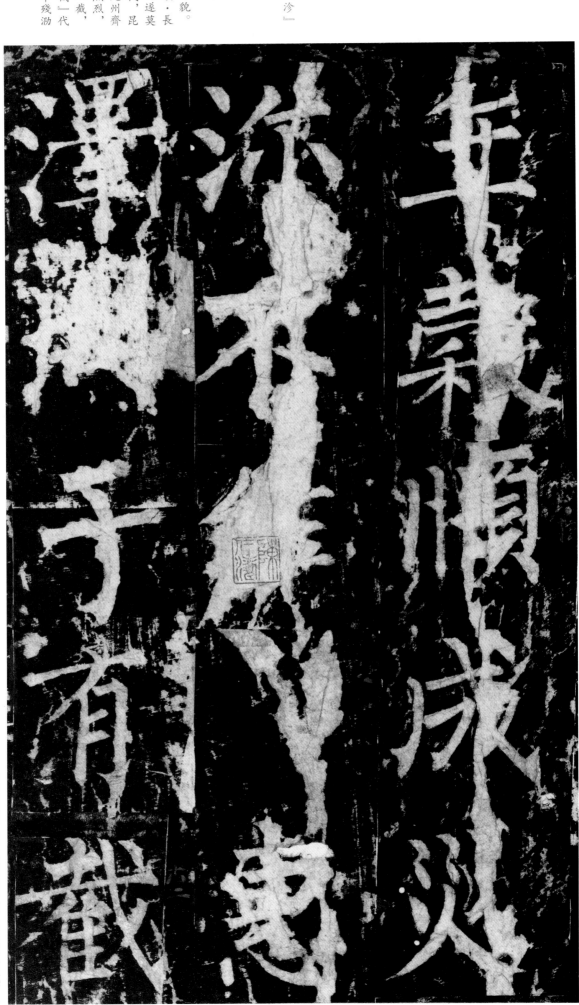

灾沴：自然灾害。沴：「沴」的古体字。

有截：本義爲整齊劃一貌。有：助詞。《詩經·商頌·長髮》：「苞有三蘖，莫遂莫達，九有有截。韋顧旣伐，昆吾夏桀。」鄭玄箋：「九州齊一截然。」又：「相士烈烈，海外有截。」鄭玄箋：「截，整齊也。」後人以「有截」代稱九州天下。按，此句中殘泐字似是「潤」字。

年穀順成，灾／沴不作。惠／澤□于有截，

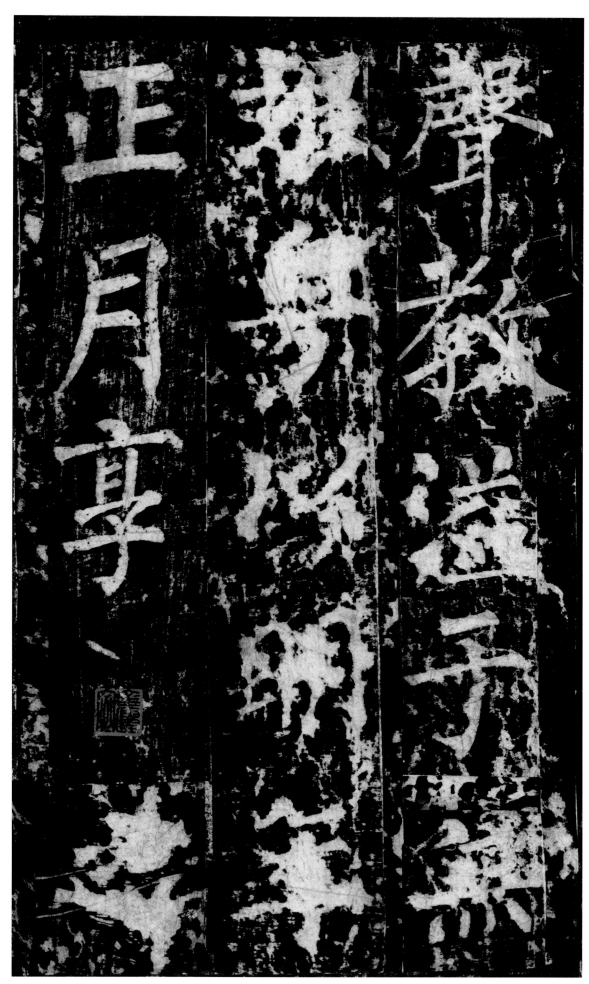

聲教溢于無／垠。粵以明年／正月，享之／

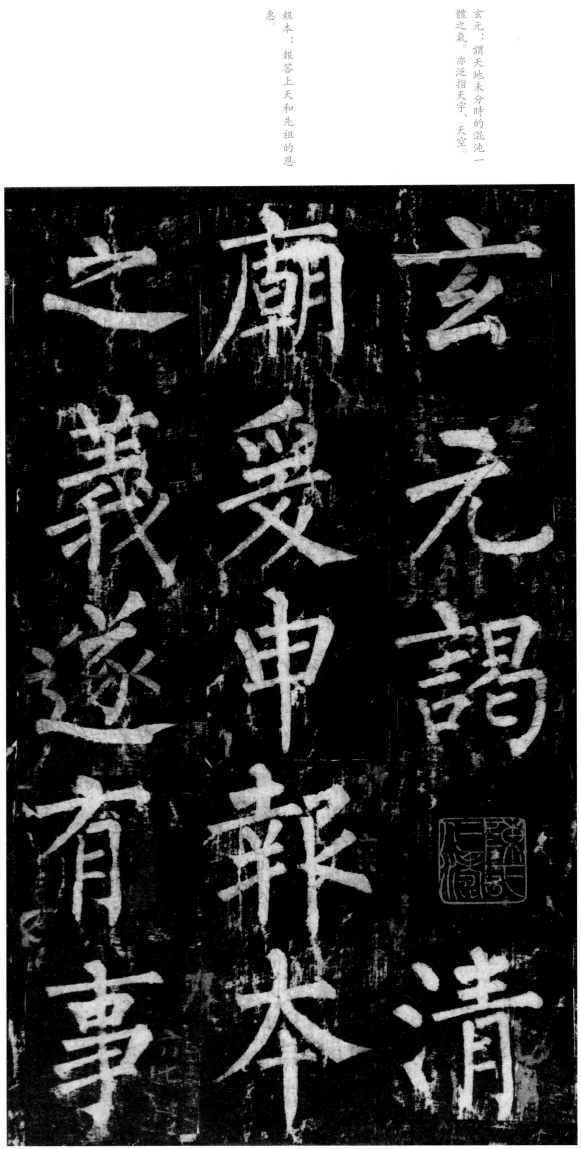

玄元，謁清〜廟，爰申報本〜之義，遂有事〜

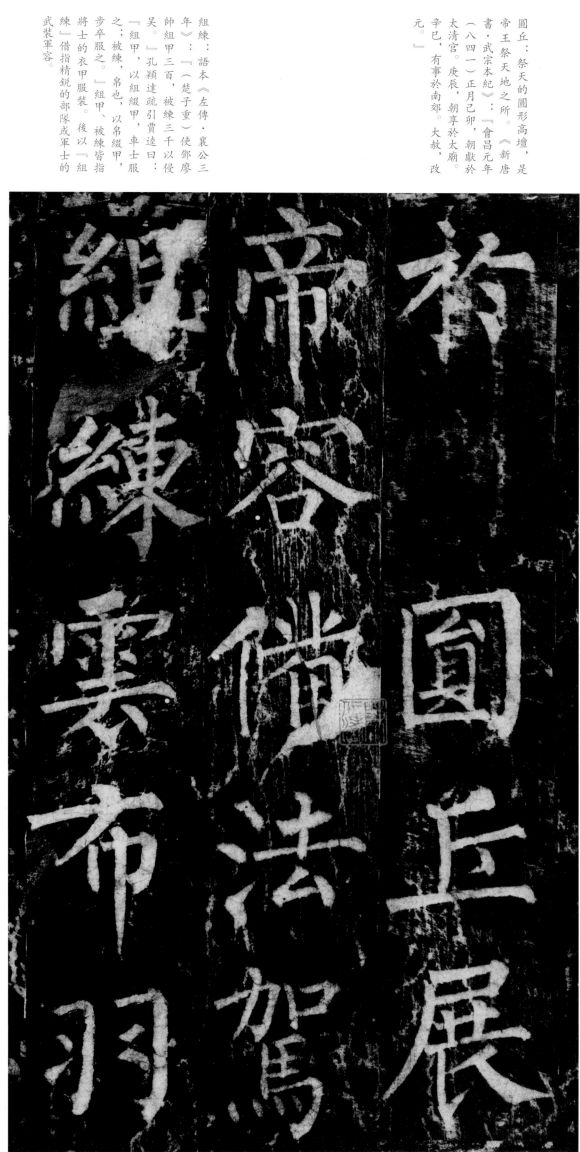

圓丘：祭天的圓形高壇，是
帝王祭天地之所。《新唐
書·武宗本紀》：「會昌元年
（八四一）正月己卯，朝獻於
太清宮。庚辰，朝享於太廟。
辛巳，有事於南郊。大赦，改
元。」

組練：語本《左傳·襄公三
年》：「（楚子重）使鄧廖
帥組甲三百，被練三千以侵
吳。」孔穎達疏引貫遠曰：
「組甲，以組綴甲，車士服
之；被練，帛也，以帛綴甲，
步卒服之。」組甲、被練皆指
將士的衣甲服裝。後以「組
練」借指精銳的部隊或軍士的
武裝軍容。

於圓丘。展／帝容，備法駕，／組練雲布，羽／

〇二五

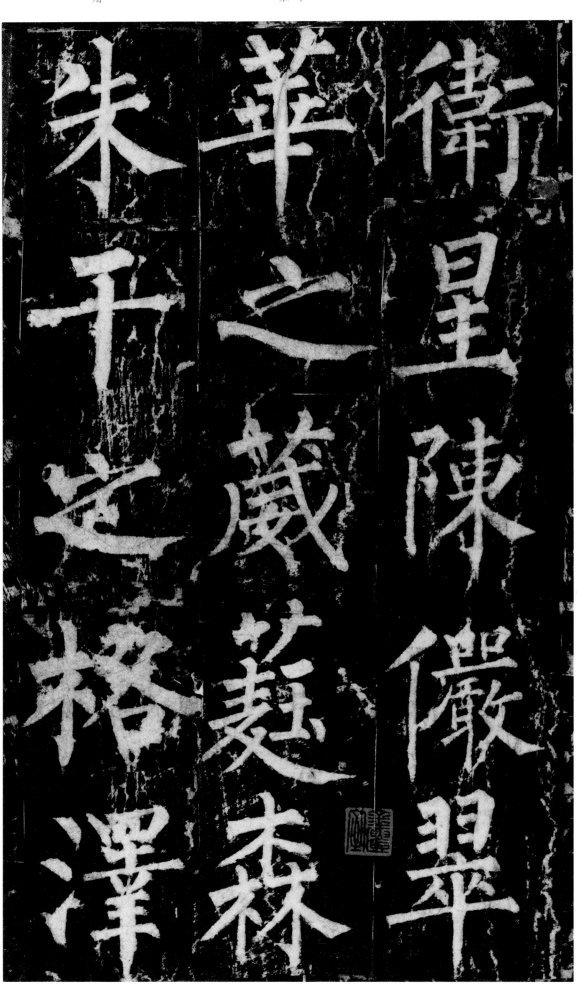

羽衛：帝王的衛隊和儀仗。

葳蕤：本義是草木茂盛枝葉下
垂貌。此處引申為儀仗羽飾雍
容華麗。

朱干：儀仗中紅色的盾牌。

格澤：本為星名，此處形容盾
牌光澤閃耀。

衛星陳。儼翠／華之葳蕤，森／朱干之格澤。／

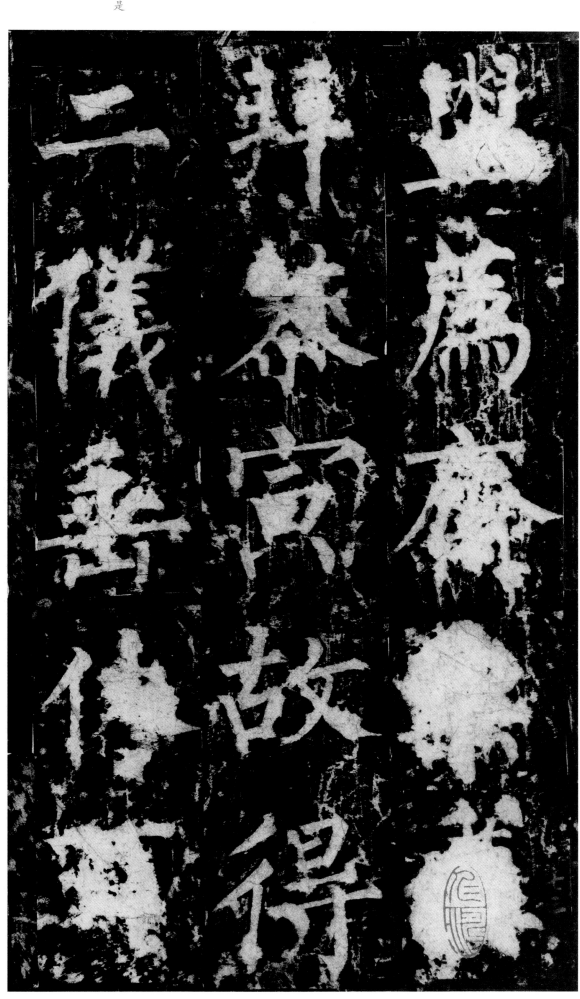

盥薦：祭祀時洗手進獻。

二儀垂□：末字殘泐，似是
『休』字。

盥薦齋□，□／拜恭寅。故得／二儀垂□，百／

大輅：古時天子所乘之車。

鳴鑾：車上的鑾鈴鳴響。

靈受職。有感／斯應，無幽不／通。大輅鳴鑾，／

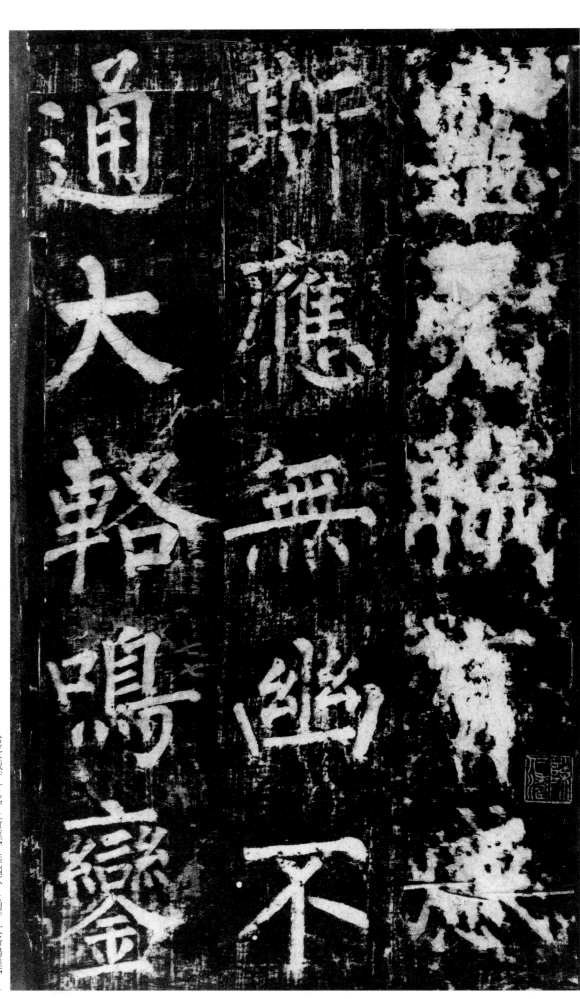

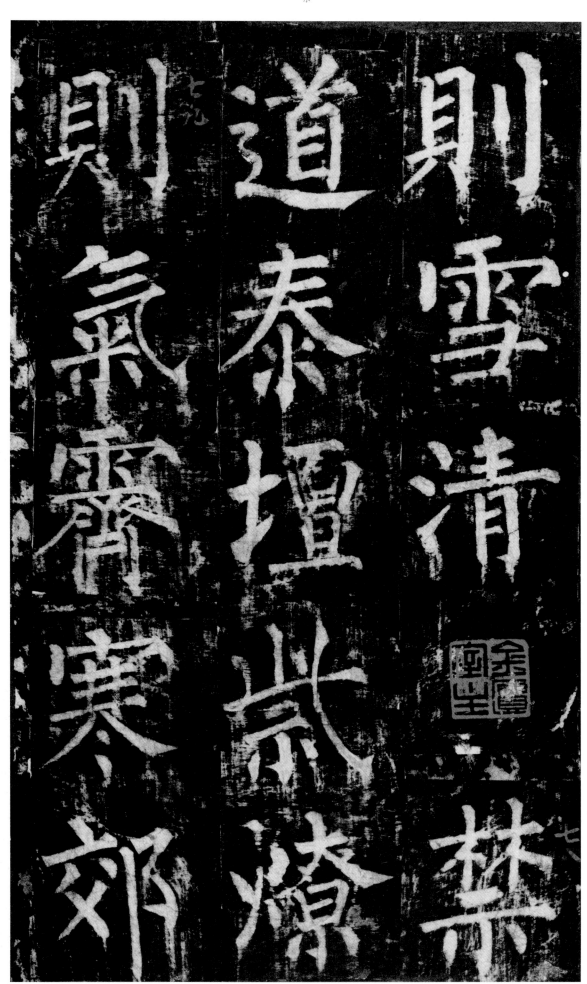

泰壇：祭天之壇。紫燎：紫

煙。

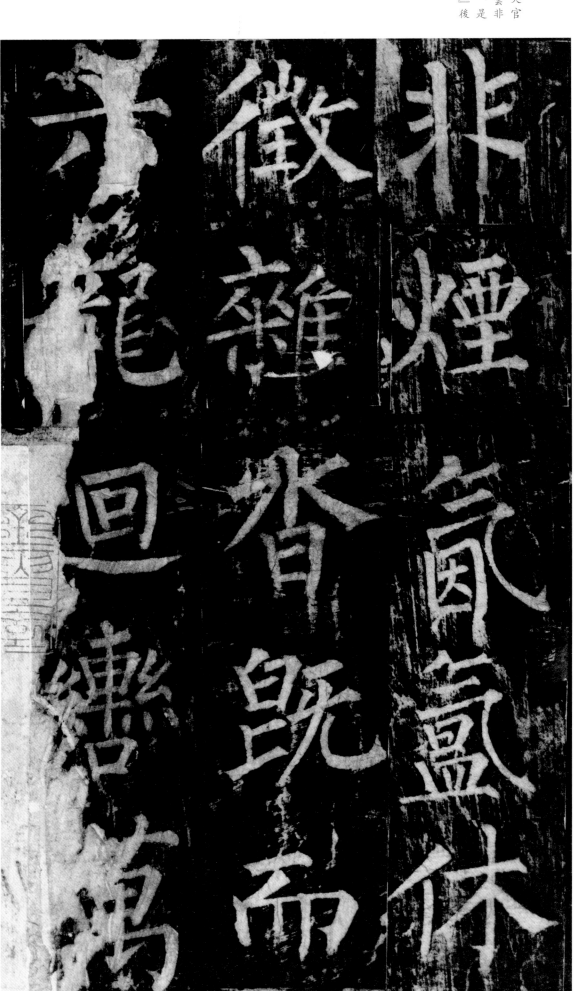

非煙：語出《史記・天官書》：「若煙非煙，若雲非雲，鬱鬱紛紛，蕭索輪囷，是謂卿雲。卿雲，喜氣也。」後以『非煙』指慶雲、祥雲。

氤氳：煙光浮動貌。

休徵：祥瑞，吉兆。

非煙氤氳，休／徵雜沓。既而／六龍迴轡，萬／

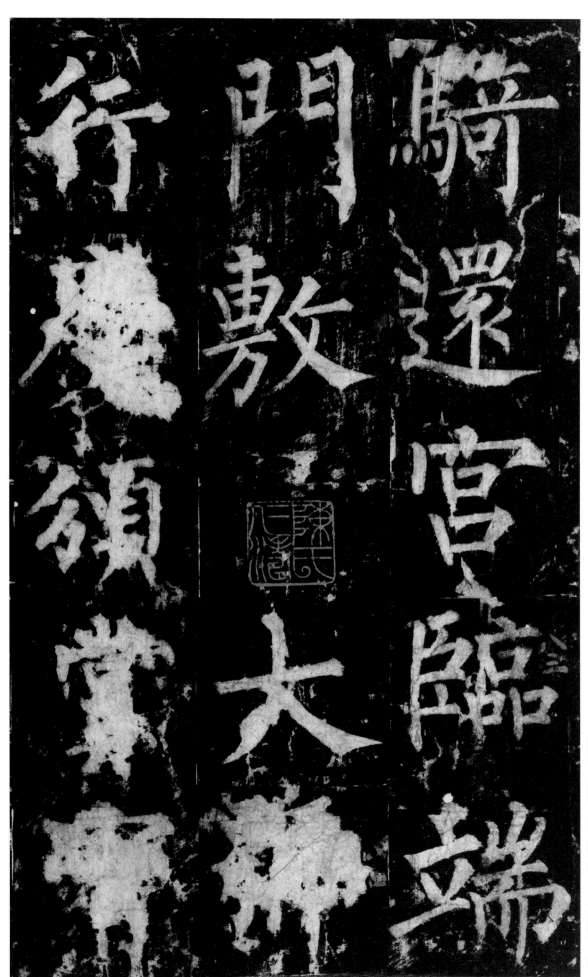

騎還宮。臨端／門，敷大號。／行慶頒賞，宥／

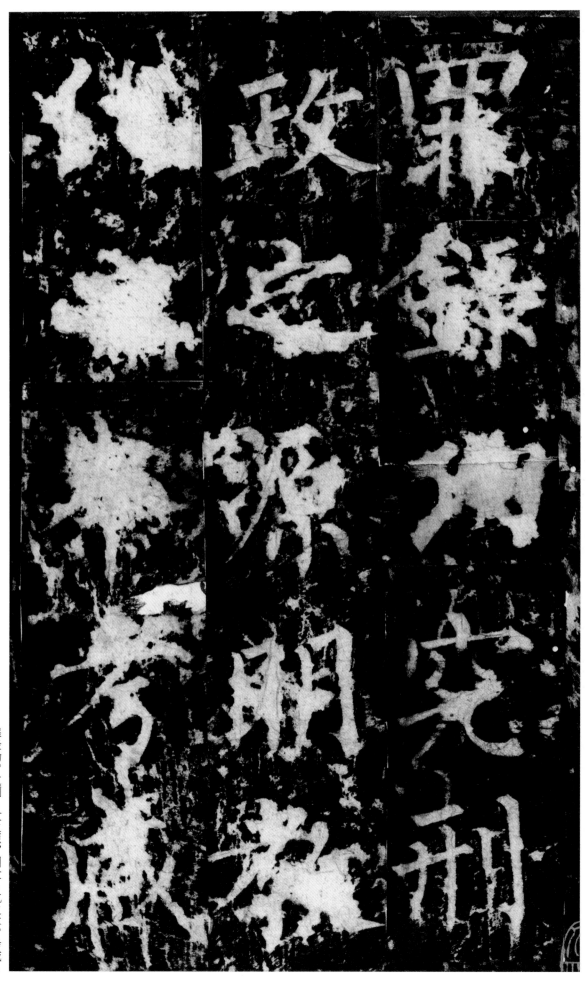

罪録功。究刑／政之源，明教／化之本。考藏／

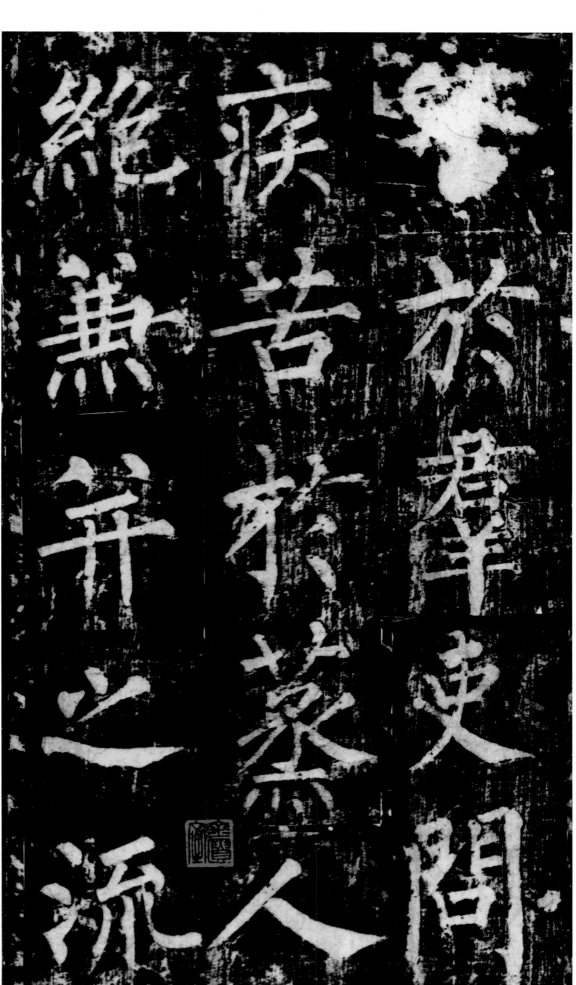

否於群吏，問〈疾苦於蒸人。〉絕兼并之流，

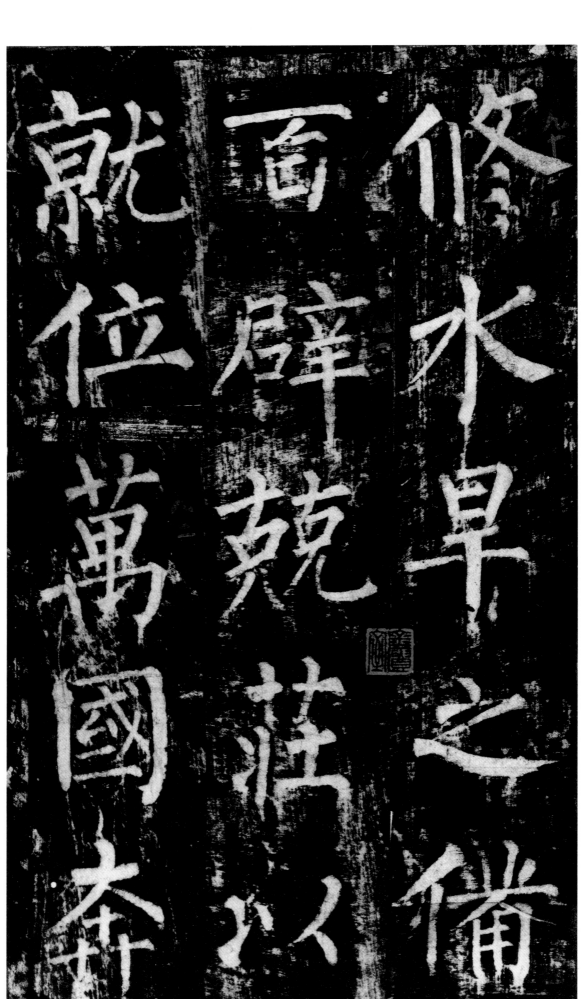

修水旱之備。／百辟兢莊以／就位，萬國奔／

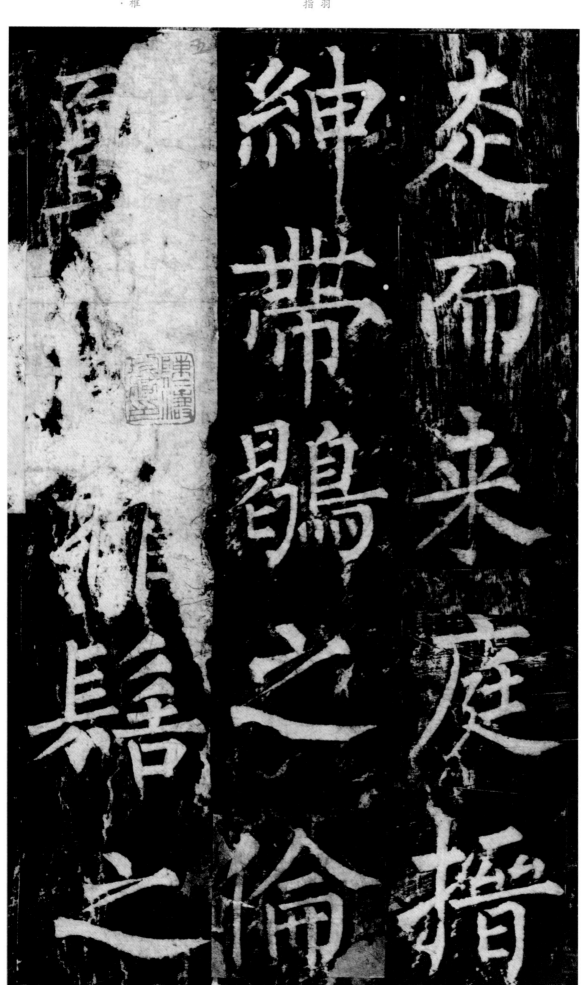

走而來庭。揟／紳帶鵔之倫，／□□□髻之／

帶鵔：帶鵔冠。鵔冠是以鵔羽／爲飾之冠，乃武官之冠。代指／武將。

「□□□髻」，似是「氈□椎／髻」。氈：同「氊」。椎髻：／布衣隱士的髮式。

解辮：解散髮辮。舊時少數民族多結髮辮，解辮謂改用漢人服飾，以示歸誠。

蹶角：額角叩地。表示臣服歸順。

蹈德詠仁：以歌舞襃揚德政。語出《後漢書·班固傳下》：『下舞上歌，蹈德詠仁。』

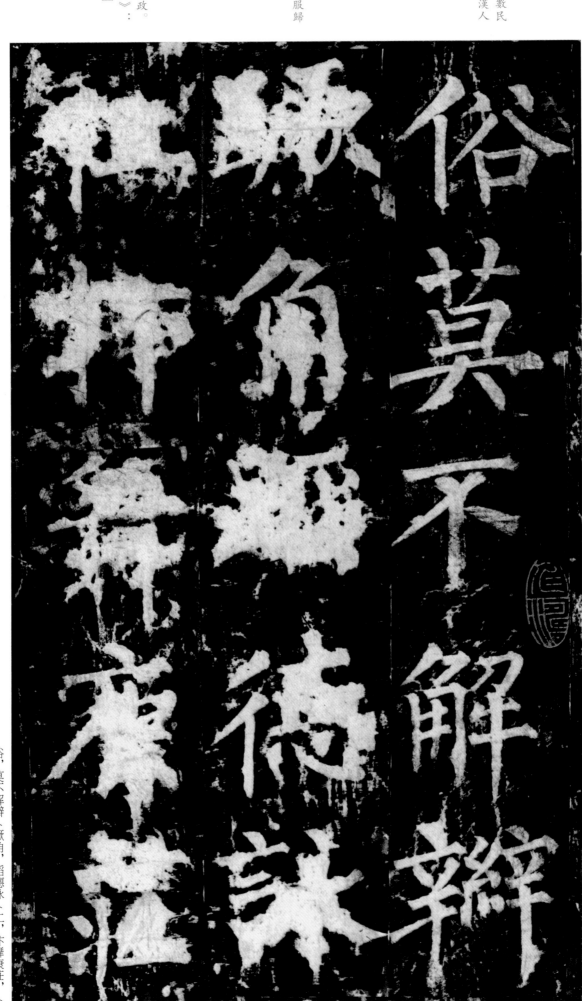

俗，莫不解辮／蹶角，蹈德詠／仁，抃舞康莊，／

盡以爲遭逢

堯年舜日矣。／皇帝惕然自／

盡以爲遭逢

皇帝惕然自

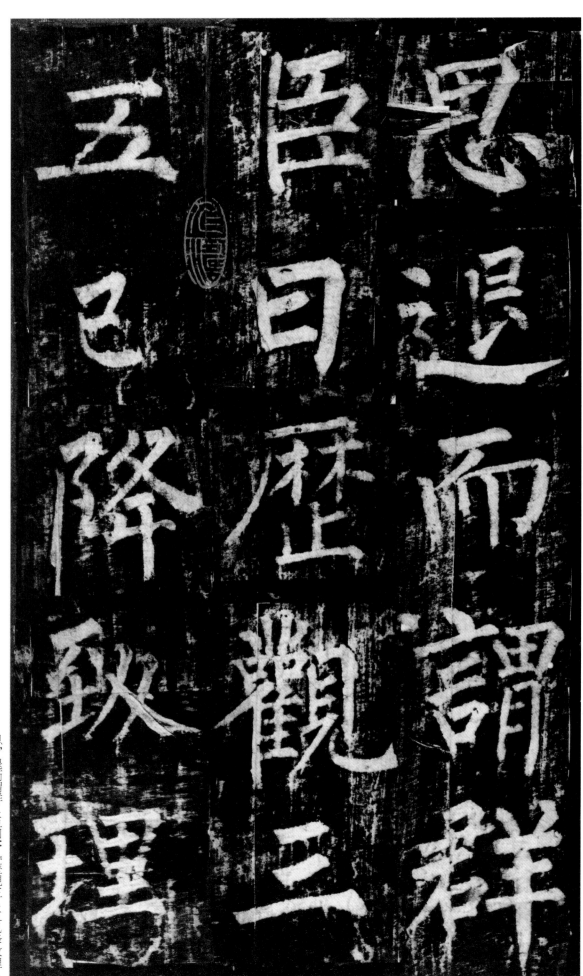

思，退而謂群／臣曰：『歷觀三／五巳降致理／

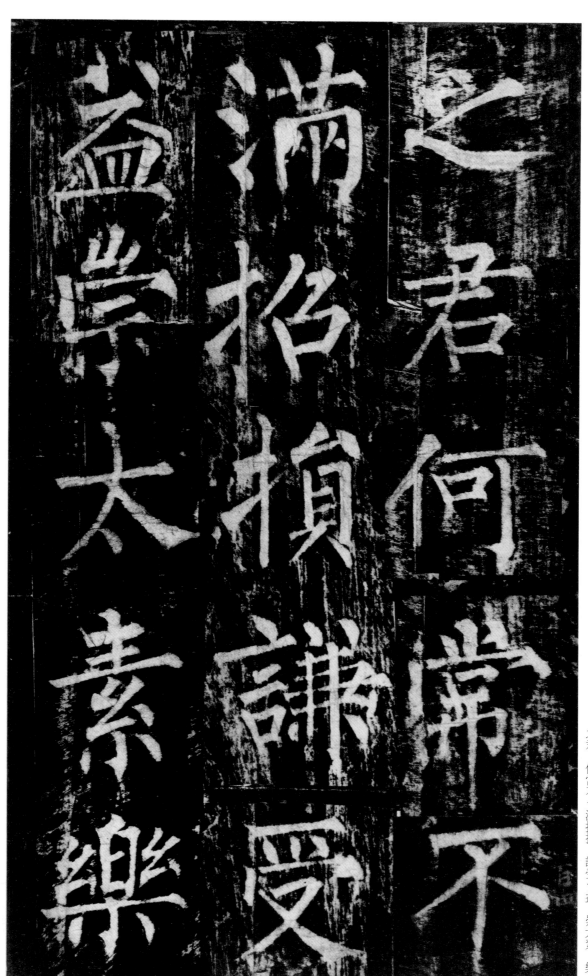

之君，何常不／滿招損，謙受＼益，崇大素，樂／

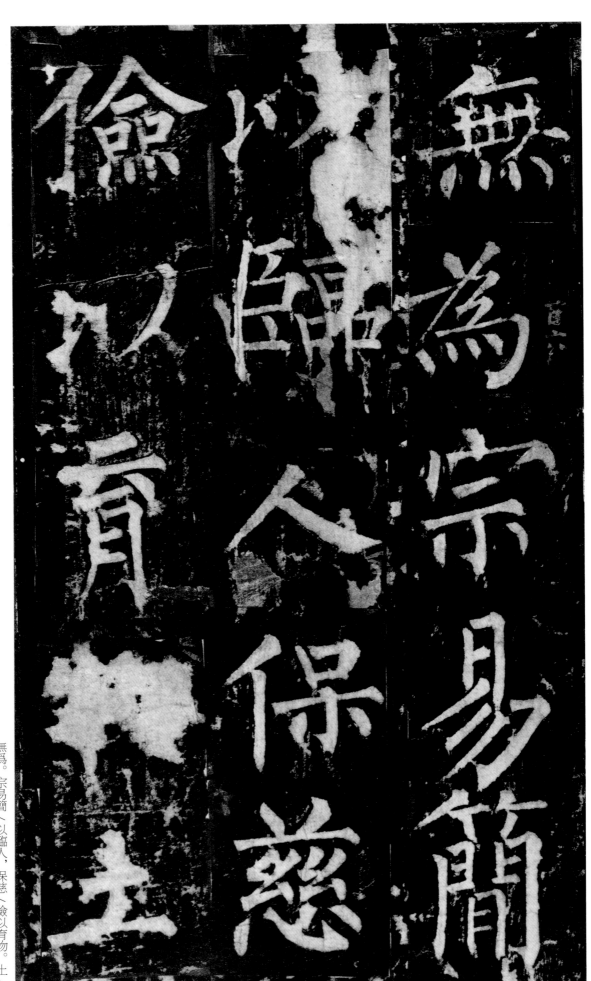

無爲。宗易簡／以臨人，保慈／儉以育物。土／

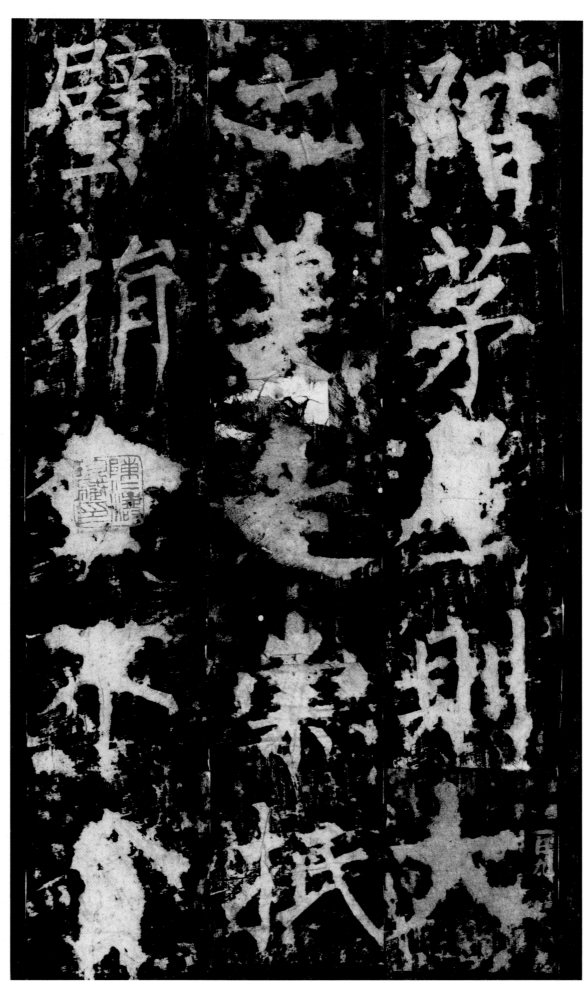

階茅屋，則大／之美是崇；抵／璧捐金，不貪／

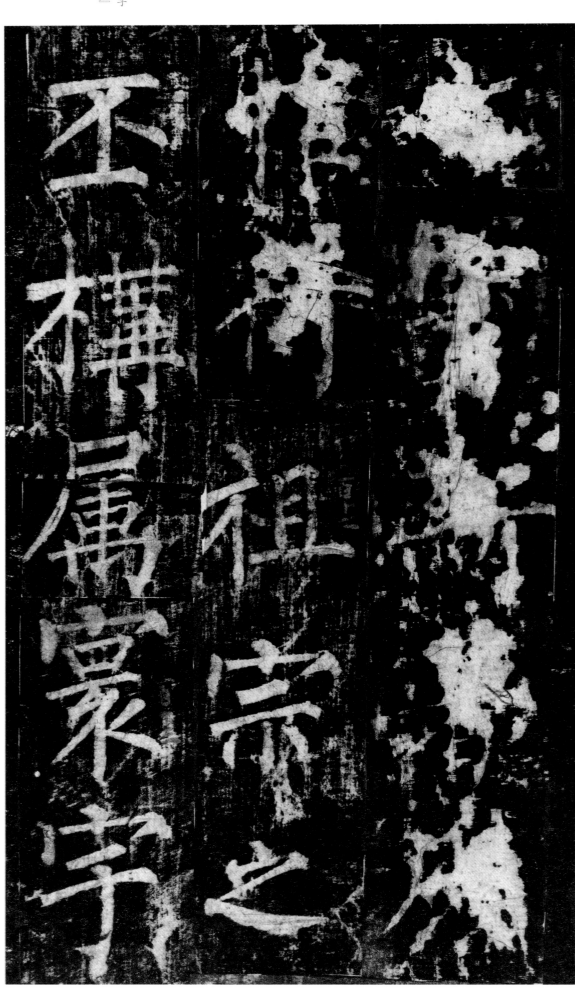

之寶斯著。□／惟荷祖宗之／丕構，屬寰宇／

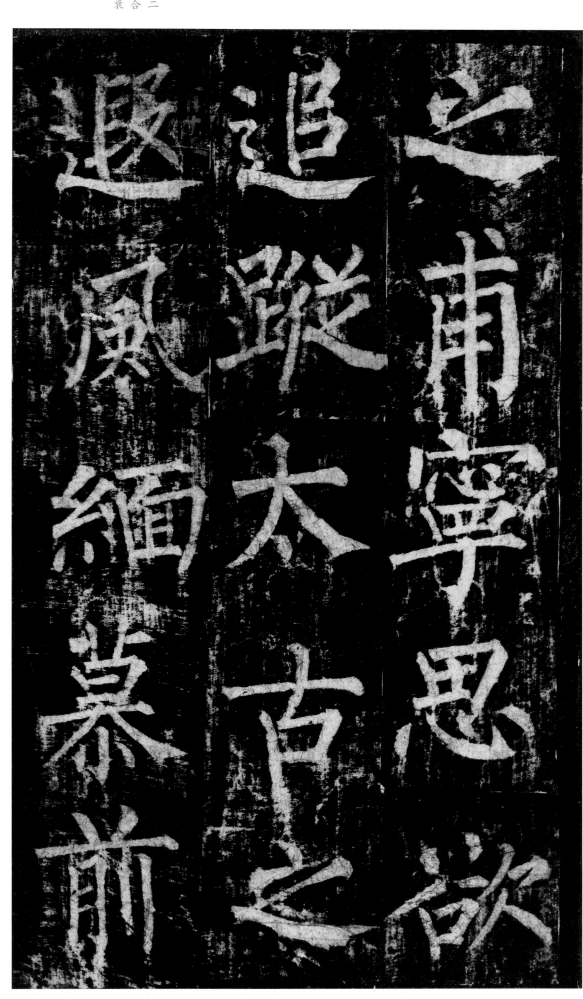

之甫寧，思欲／追蹤太古之／遯風，緬慕前……／

『……』：原拓本此處佚失二
頁，缺文。據下文所述並結合
史籍記載，可知是叙述回鶻衰
敗，遣使來降之事。

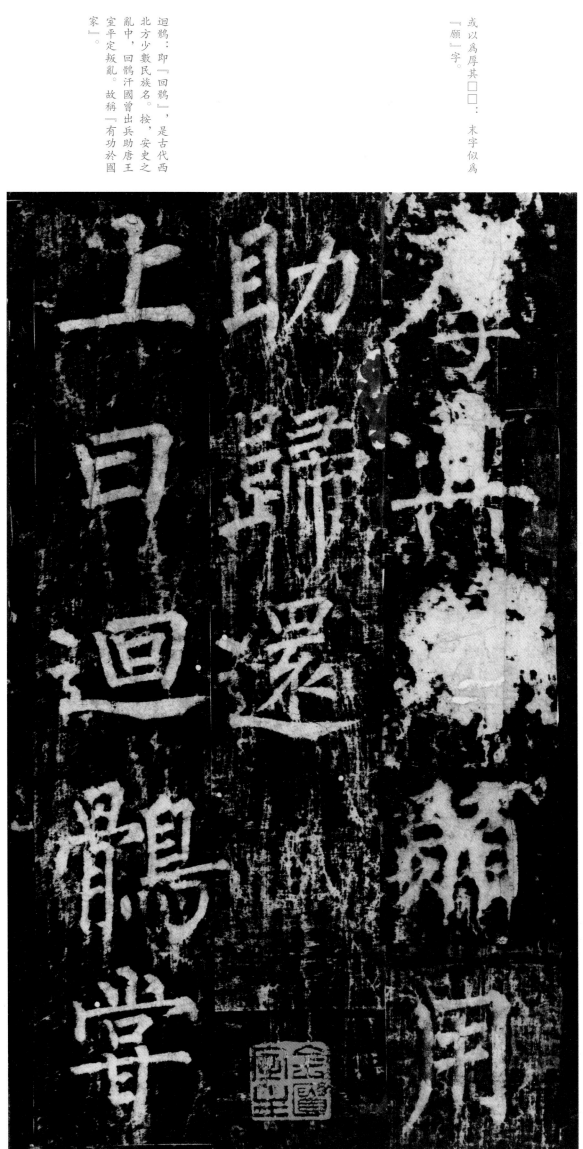

迴鶻：即『回鶻』，是古代西
北方少數民族名。按，安史之
亂中，回鶻汗國曾出兵助唐王
室平定叛亂。故稱『有功於國
家』。

厚其□□，用／助歸還。／上曰：『迴鶻嘗／

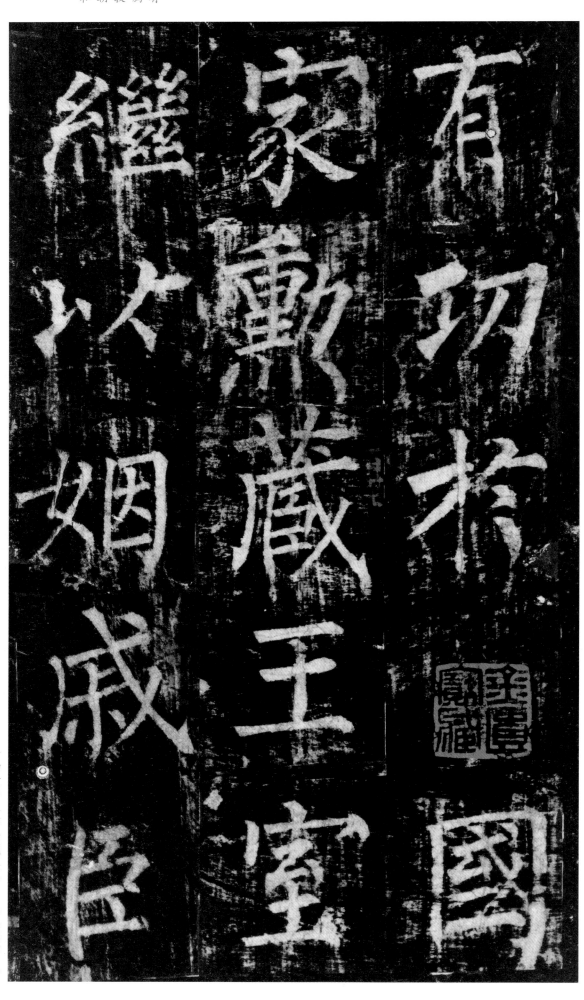

繼以姻戚：回鶻與唐政府間有
多次和親。安史之亂中，回鶻
葛勒可汗出嫁可敦妹於唐朝敦
煌王，肅宗封其為王妃。唐朝
也先後遣嫁多位公主與回鶻和
親。

有功於國／家，勳藏王室，／繼以姻戚，臣／

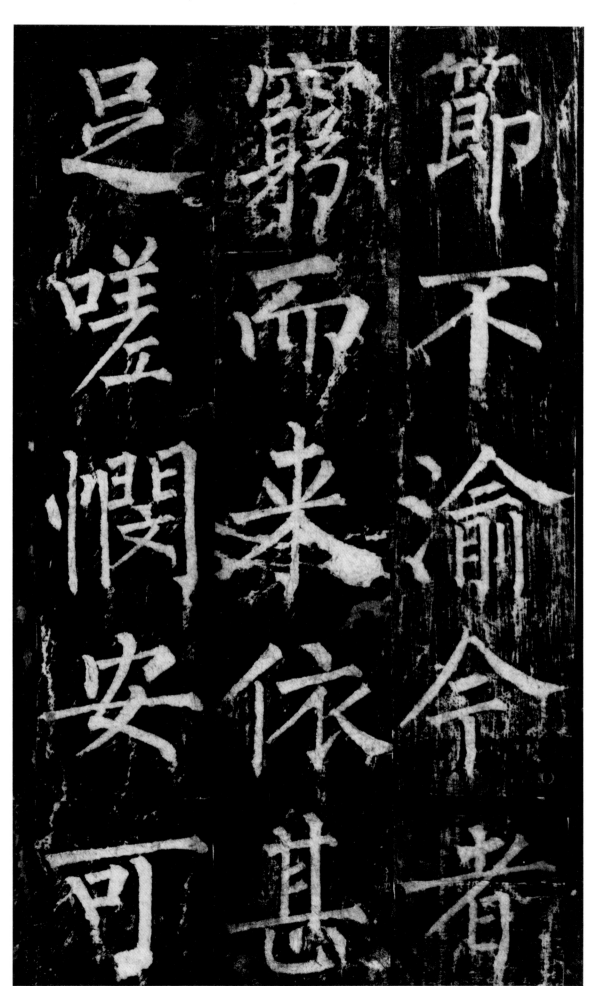

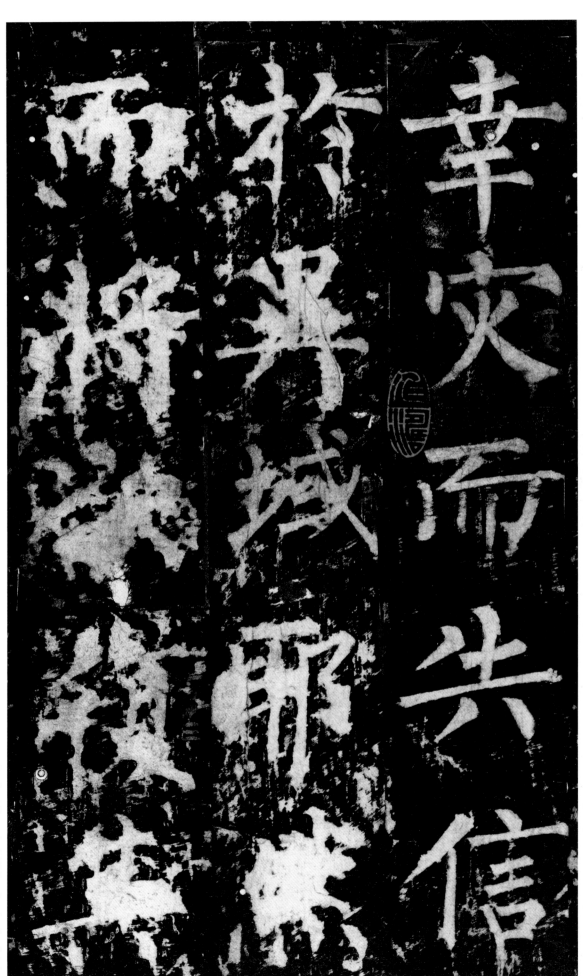

幸災而失信〈於異域耶？然〉而將欲復其〈

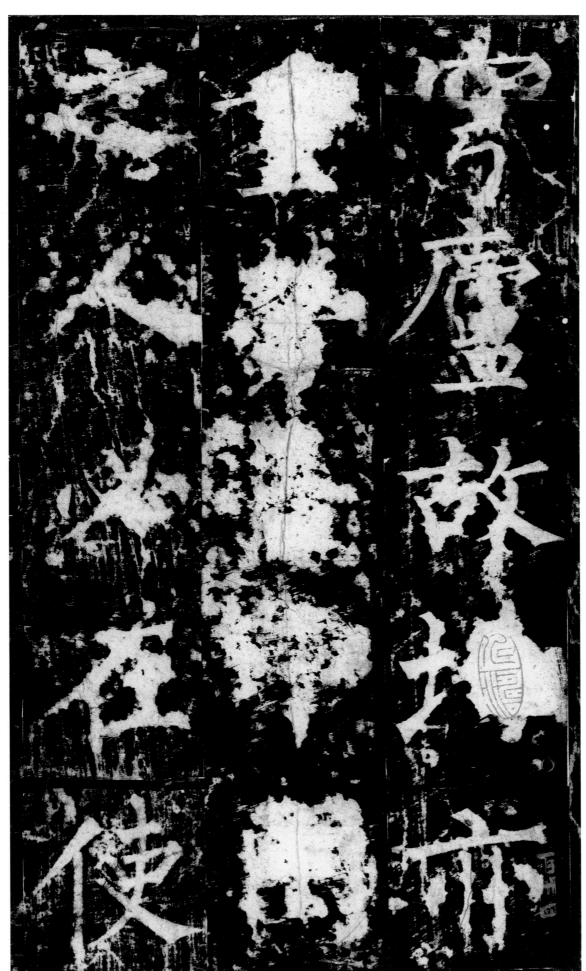

穹廬，故口亦／口勞口口口／之人，必在使／

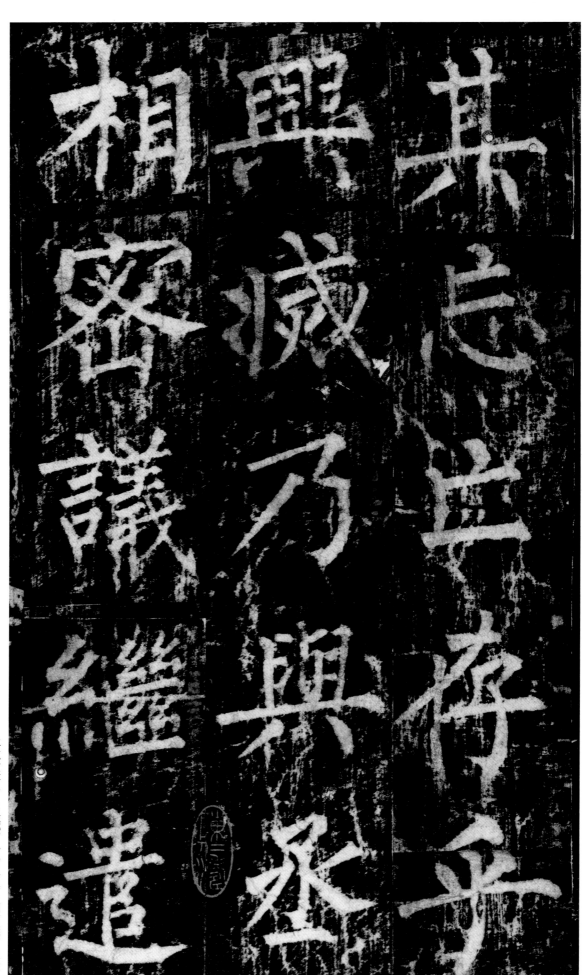

其忘亡存乎／興滅。」乃與丞／相密議，繼遣／

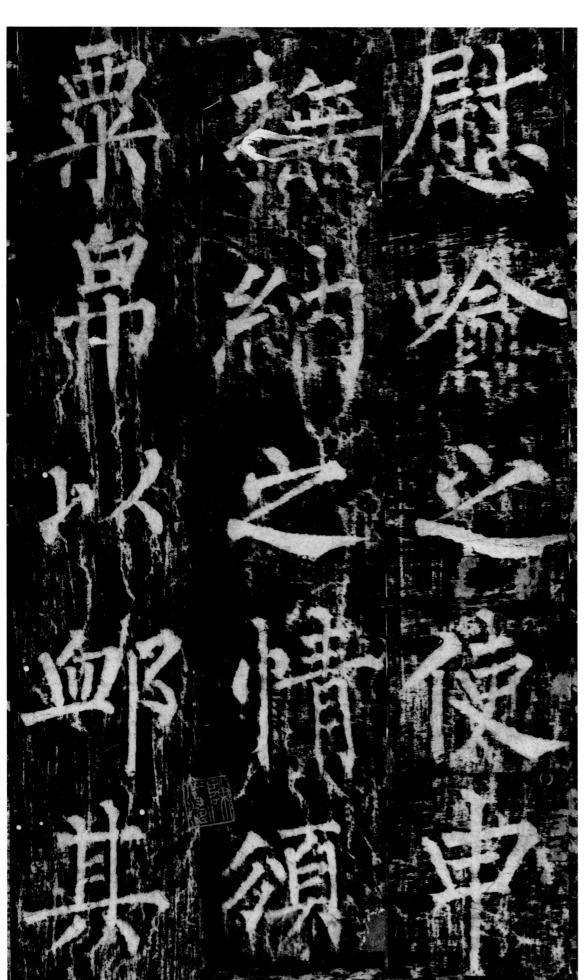

郵：同「恤」。

慰喻之使，申／撫納之情。頒／粟帛以郵其／

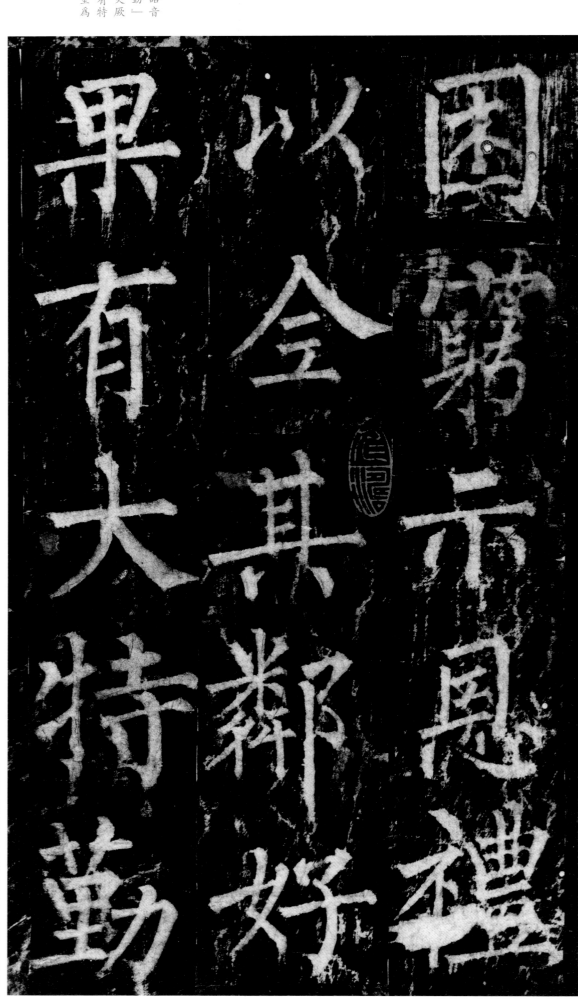

特勤：回鶻官名，突厥語音
譯，意爲首領。『大特勤』
即大首領。《舊唐書·突厥
傳下》：『其官有葉護，有特
勤，常以可汗子弟及宗室爲
之。』

困窮，示恩禮／以全其鄰好。／果有大特勤

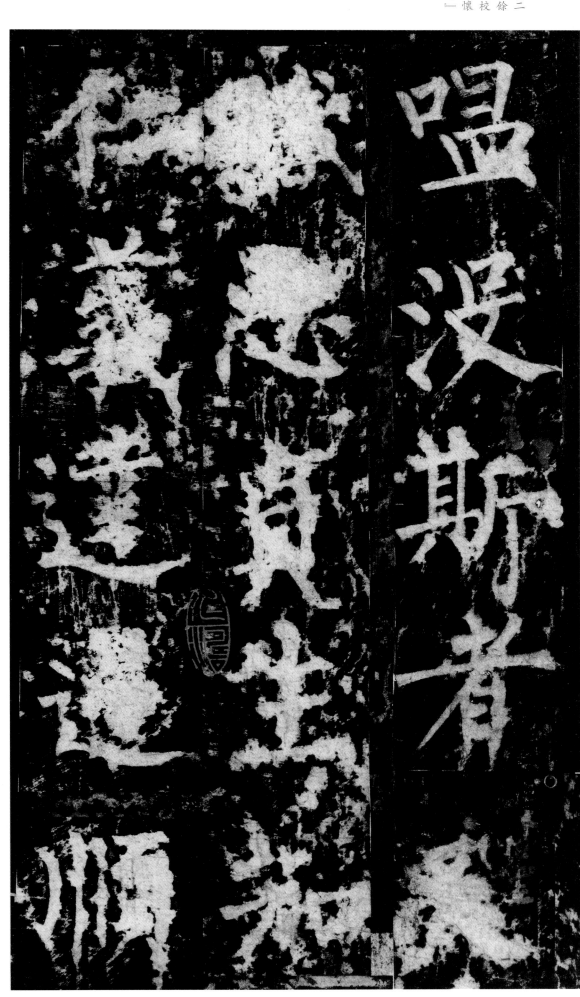

嘔没斯者，天／識忠貞，生知／仁義。達逆順／

嘔没斯：回鶻大將，於會昌二年六月率『將吏二千六百餘人至京師，制以嘔没斯檢校工部尚書，充歸義軍使，封懷化郡王，仍賜姓名曰李思忠』（《舊唐書·武宗本紀》）。

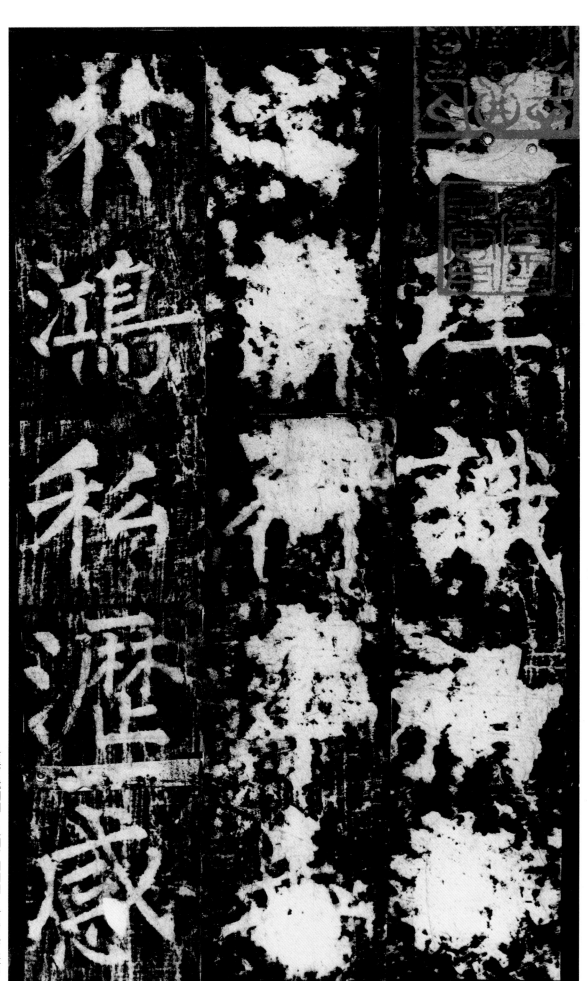

之理，識□□/之□。□□□/於鴻私，瀝感/

釋左衽：古代中原漢族服裝衣襟向右，稱『右衽』，『左衽』則是少數民族服式。『釋左衽』則表示歸附中原王朝之意。

激之丹懇。願／釋左衽，來朝／上京。嘉其誠……／

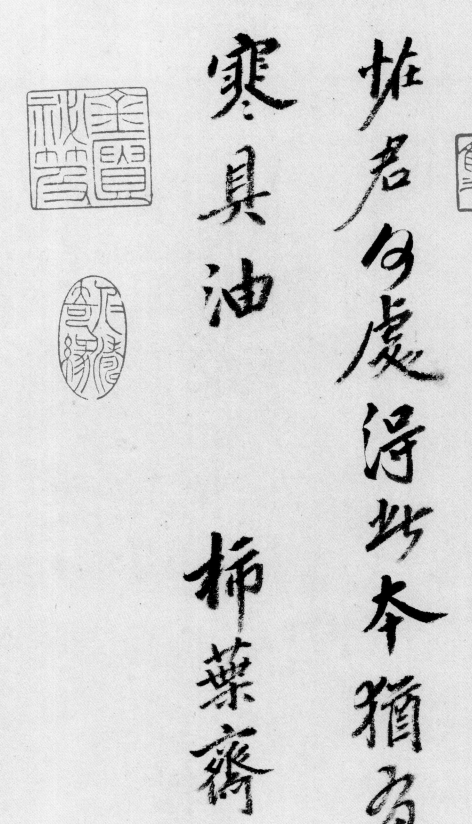

姓君今處得此本獨為楂玄寒具油

柿葉齋主人

題柳學士帖　　　小平孫承澤

柳學士所書神策軍紀聖德碑風
神整峻氣度溫和是其生平第一
妙跡以其刻扵唐大內外人無得
見者故歐陽公及趙明誠俱不之載
在宋入賈平章家籍入大內元八下
臨安置國史院不知何日出入士神家
前有恠君何處得此本字乃漁陽鮮
于伯幾筆也至洪熙六年復入大內通
年複出屠經兵火而氣好如故真眎神
羅之人間互寶也

此盡孫北平家藏物沒歸梁氏後乃入畢公家
畢乃售於吾鄉張農部蓉舫家嘉慶間後唐文
館蒐輯金唐文義碑不錄而此碑未之載蓋至時
未之見可見此可補唐文之遺洵稱眼福
道光二十三年六月十六日 桐城姚元之記

洪武六年閏十一月十六日收

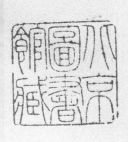

右柳公權書神策軍碑岐無二本宋時歐趙皆未著錄藏賈秋

壑家元破臨安籍沒入官故首尾有翰林國史院官書印後有洪

武六年閏十一月收金書一行知明初猶藏大內後入晉府元明兩朝

數百年間外人無得見者清初為孫退谷所得顧亭林以碑文

特勤二語新舊唐書皆作特勤疑為柳書之誤攷特勤二字兩

見於契苾明碑再見于關特勤碑而關碑為唐玄宗御製御

書碑額及文皆作特勤新舊唐書作特勤者蓋鈔胥之誤而刻

板沿訛亭林當時未見契闕二碑猶信史冊而疑石刻錢竹汀始據

石刻以已史諡不知特勤一語原出突厥□□□譯為首領之意

大特勤蓋仍其音而尊稱之也于孝顯碑云魏孝文以勒勤地

居口口又云勑勤犂額樹領則特勤亦有作勅勤者唐書回紇

傳云其先原出匈奴臣屬特厥近謂之特勤因知特勤勅特厥

突厥皆當時譯音之異其義一也蓋特與勅厥與勤音相近似故

也唐書之誤證以此碑及前舉三碑可無疑義此冊尚是南宗庫裝

原分兩冊不知何時失去下冊以行款求之存十有七行第二十一頁

後缺去一頁故文意不能連續十七行存二十字來朝上京嘉其誠

誠字以下缺未能讀其全文殊為憾事唐書廻鶻嗢没斯至京師

在武宗會昌二年六月甲子而巡幸左神策軍則在七月知立

碑當在二年七月之後箕時戊子三月開平譚敬

歷代集評

（公權）正書及行楷皆妙品之最，草不失能。蓋其法出於顏，而加以遒勁豐潤，自名一家。

——宋 朱長文《墨池編》

柳城縣書學出自鄔彤，鄔彤出自懷素，而素自直溯永師者。大抵唐世字學極盛，然自魯公而下，其餘諸名家，數人同論，則具體而微，各觀則同工異曲。

——明 盛時泰

柳誠懸書，極力變右軍法，蓋不欲與《禊帖》面目相似，所謂神奇化爲臭腐，故離之耳。凡人學書，以姿態取媚，鮮能解此。余於虞、褚、顏、歐，皆曾仿佛十一，自學柳誠懸，方悟用筆古淡處。自今以往，不得捨柳法而趨右軍也。

——明 董其昌《畫禪室隨筆》

（《神策軍碑》）書法端勁中帶有溫恭之致，乃得意之筆。

——清 孫承澤

誠懸《玄秘塔》，最爲世所矜式，然筋骨稍露，不及《聖德》及《崔太師碑》。宋僧夢英等學之，遂落硬直一派，不善學柳者也。

——清 孫承澤

其碑微有剝落，然字畫中鋒芒棱角，儼然如新，蓋當時在禁中，少經捶拓也。

——清 安岐《墨緣彙觀》

唐初書學，首重歐、虞，至於中葉，盛稱顏柳，兩家皆以勁健爲宗，柳更清瘦。

——清 王澍

歐書勁健，其勢緊。柳書勁健，其勢鬆。

——清 梁巘《評書帖》

董香光云：『學柳誠懸小楷書，方知古人用筆古淡之法。』予謂柳書佳處被退谷一語道盡，但娟秀二字未足以概香光。

董香光云：『學柳誠懸小楷書，方知古人用筆古淡之法。』孫退谷侍郎謂：『董公娟秀，終囿於右軍，未若柳之脫然能離。』予謂柳書佳處被退谷一語道盡，但娟秀二字未足以概香光。

——清 吳德旋《初月樓論書隨筆》

柳誠懸書，平原以後，莫與競者。

——清 楊守敬《學書邇言》

誠懸則歐之變格者，然清勁峻拔，與沈傳師、裴休等出於齊碑爲多。

——清 康有爲《廣藝舟雙楫》

柳書碑版，傳世甚多。今所存者，必以《神策軍》、《玄秘塔》二碑爲最精。《玄秘》刻手，猶偶有刀痕可見，惟《神策》孤拓，無異墨迹焉。

——近代 啓功《論書絕句》

圖書在版編目（CIP）數據

柳公權神策軍碑／上海書畫出版社編．——上海：上海書畫
出版社，2015.8
（中國碑帖名品）
ISBN 978-7-5479-0869-3

Ⅰ.①柳… Ⅱ.①上… Ⅲ.①楷書—碑帖—中國—唐代
Ⅳ.①J292.24

中國版本圖書館CIP數據核字（2014）第173910號

中國碑帖名品［六十七］

柳公權神策軍碑

本社 編

責任編輯	馮 磊
釋文注釋	俞 豐
審 定	沈培方
責任校對	郭曉霞
封面設計	王 峥
整體設計	馮 磊
技術編輯	錢勤毅

出版發行 上海世紀出版集團
　　　　　 上海書畫出版社

地址	上海市延安西路593號 200050
網址	www.shshuhua.com
E-mail	shcpph@online.sh.cn
印刷	上海界龍藝術印刷有限公司
經銷	各地新華書店
開本	889×1194mm　1/12
印張	5 2/3
版次	2015年8月第1版
	2017年3月第2次印刷
書號	ISBN 978-7-5479-0869-3
定價	48.00元